那段年粵

有多好

還好 我們有 廣東歌

年粵日 著

非凡出版

這些日子太壞了

周耀輝

這些日子太壞了。

瘟疫、隔離、封關、不測、恐懼……人人戴着口罩希望捍衛自己的身體,但我難免想到:哪裏才有心靈的口罩?身體需要健康,心靈,何嘗不用?

身體健康,有很多專家發表種種忠告,而心靈健康呢?我不打算在這裏多說,我也不懂。但,於我,心靈口罩之一正是:歌。

有人說，最壞的時代，有最好的音樂。我不知道，但我肯定的是，在壞的日子裏，我依靠好的音樂。

想想：假如我們沒有歌陪着我們度過、撐過，甚至勝過瘟疫、隔離、封關、不測、恐懼……？

二○二○年，你會記住哪些歌？

作為一個寫詞寫了三十多年的人，我懷疑當中必有偏見，或說偏愛，總覺得歌，尤其是用自己語言唱出來的歌，多好，有時像被，包裹着自己，有時像不知是誰的指頭，脫去自己的掩飾，有時像翅膀，讓我飛，有時像懸崖，吸引我跳下……

作為一個寫詞寫了三十多年的人，我可以有我的偏見，或說偏愛，難得的是居然碰到有人也有我的偏見，偏愛着用粵語唱的歌。

感謝年粵日，感謝所有跟我一起偏愛的人。

一起偏愛，是一種美好的感覺。在壞的日子裏，我依靠好的音樂，原來，我也分外渴望這種美好的感覺。

這些日子太壞了，那段年粵有多好。

沙滾滾，願彼此珍重過。

二〇二〇年四月十三日

Easter Monday，重生之日

廣東歌，是屬於香港的詩

林二汶

跟 Eason 聊起廣東歌，其中一句值得放進文章的是「歌詞是廣東歌的精萃」，不能不同意。

旋律固然重要，最好的廣東歌旋律，有如律詩一樣。單單聽旋律，你大概就會感覺到創作者想你感受到的心情。盧冠廷老師寫的《最愛是誰》是一個好例子，就算你不看歌詞，就是哼哼旋律，你也感到那種夜闌人靜獨對自己內心的那份糾結。

潘源良潘 sir 的歌詞也獨到，「為何離別了，卻願再相隨？為何能共對，又平淡似水？問如何下去？為何猜不對？何謂愛？其實最愛只有誰？」一句句提問，如果只讀不唱，你也讀得出那種催迫。再跟着旋律高高低低問下去，歌詞，也將旋律中不能言喻的無奈勾勒出來了。

我們是聽廣東歌長大的，當歌詞能夠將旋律的神髓描繪，憑着「廣東話」這個語言開始接觸世界與自己內心的我們，這種靠筆墨傳遞過來的感動，實在也是非筆墨所能形容。說廣東歌的精萃在於歌詞，也就是這個意思。

所以，在我長大的年代，學生之間寫的情信是歌詞，ICQ 的 status 是歌詞，每段屬於你我他的戀情也有一首主題曲，求婚的時候也是憑歌寄意。當我們的心充滿感情，而那種感情讓我們言不由衷的時候，廣東歌就幫我們打開對方的耳朵，好讓我們想表達的，透過歌曲打進對方內心。

廣東歌，是屬於香港的詩。

在忙於奔命的香港，我們在廣東歌裏面找到一個可以深呼吸的地方。不過，這裏的情懷漸漸消散，文字慢慢從這個城市消失。大概，還在創作廣東歌的人，就如遊唱詩人一樣，在文字和情懷的小小烏托邦中，繼續努力地找寶石。這聽來很讓人沮喪是嗎？正正相反，因為這一刻你有機會讀着這篇文字，是因為還有人將廣東歌視為寶貝，還寫一本書訴說廣東歌的故事。真正有價值的東西，就算時不予它，它還是會吸引人努力守着，直到一天大家又再回頭重新寵愛，它還會是那個可愛的老樣子，還是有着那些如泣如訴的歷史故事，不過再多一點風霜而已。

總有精彩再臨的一天，哪管這一代看不見，只要我們繼續走下去，也總有精彩再臨的一天。

沒法想廣東歌的生涯

林家謙

很多人說廣東歌式微，於是很努力地捍衛，甚至在「討人聽」。這種感覺令人又愛又恨。

「感謝永遠有歌把心境道破。」此刻，聽着這首歌、拿着酒杯來醞釀情緒寫作，卻在質疑自己有多愛廣東歌，不然我應該隨時隨地也能表達愛意。從小到大，自己都不是善於表達情感的人，甚至成為朋友眼中的「冷血動物」。但隨着創作歌曲，我開

始發掘內心深處的聲音，這都是廣東歌打開的一扇門吧。

由第一首賣出的旋律《關於我們》到第一首唱作的《下一位前度》，我們之間的距離逐漸地拉近。從一個小聽眾變成好朋友，經歷高低牽引，在他把我心境道破之時，也發現自己成了他的一條弦，在這小小的空間裏生出共鳴。

作為朋友，我從來不會也不應因為價值或身份地位而在態度上有所不同。哪怕他成為一條孤僻的獨家村，也不要讓他自尊心折損。所以就不要當成弱勢社群般特別對待了，而是努力盡自己一條弦的責任，做出能經歷時代變遷的好音樂。

至於他的生涯啊，就讓他隨風飄動，聽時代颳起的風，或會看到更美麗的風景。

廣東歌於我不可或缺，讓「年粵」生長在我們身邊，見證月圓花開。

前言

一同見證那段
年月有多好

我還很清楚地記得二○一五年的七月十八日。

那時剛剛大學畢業的我，與兩個朋友從零開始運營「年粵日」，以「每晚一首廣東歌，陪你度過年月日」為初衷，每晚用一篇小散文的形式與大家分享一首廣東歌。從內地的微信公眾平台、微博到 Instagram、Facebook，走到今天，已經快接近一千八百個日月。

每天堅持做一件事其實不算難。比如像吃飯、喝水、上廁所、睡覺，這些都是人類每天會做的事，它不需要你有甚麼毅力，每天定時定候就會去做。因此每次被問到「是怎麼做到每日更新這件事的？」的時候，我都只有一句話可以分享：把它當成是吃飯、睡覺這麼平常的事，每天堅持去做就好了。

如果不是「每年、每月、每日」都要做的一件事，那不就不能算是「年粵日」了嗎？每當覺得快要堅持不下去，這麼反問一下自己，就會覺得堅持也是一件自然而然的事了。

曾經有一位記者這樣形容我們每天在做的事情：深入淺出地給廣東歌做「閱讀理解」。我覺得這樣的描述很形象化。每個時代的人都有自己的音樂記憶。從出生開始，我們就借助聽過的每一首歌，積累出了自己生命的痕跡。它們就好像一把鎖，總是能替人打開一些專屬的回憶。因此對同一首歌，我們可能會有不一樣的理解，這全在於你如何「閱讀」。在「閱讀」的過程中，我們記錄了生命，也收

穫了感動。

近年來，關於粵語流行音樂活力衰退的議論甚囂塵上，卻少有有心人發現，如今的廣東歌並非如大眾所說的新不如舊。只是我們都正處於一個喧嘩浮躁的時代，每天從各種渠道接收海量資訊，反而讓人越來越沒有耐心去細聽一首歌。於是我們一直希望通過我們每天的分享，能讓手機屏幕前的大家在每天的疲憊工作之餘，能靜靜地花上三五分鐘，好好地閱讀一段文字，「聽一闋廣東歌」。

而當這種形式從手機這種媒介轉移到紙質書，我希望能將其形容為「可觸摸」的陪伴，不太隆重，卻也能為每天重重複複的生活增添些許儀式感。

閱讀和音樂其實很類似，它們都像是一座能隨身攜帶的避難所，讓人在其中獲得療癒。而當音樂與文字交織在一起，我們的感受便愈是立體而豐富，動人而真誠。

二〇一四年，黃偉文在《青春常駐》裏寫，「那段年月有多好，怎麼以後碰不到」，溫柔又殘忍地道出了「青春終會逝去」的真相。以此為靈感，我們將歌詞中的「月」字換成「粵」，擬定了這本書的名字，同時也運用了五首廣東歌歌名作為人生不同感情階段的概括，構建了你我都可能會經歷的「那些年月」。

讓我們一同見證「那段年月有多好」，同時也祝福它，未來的年月，會更好。

PS：想藉此機會特別鳴謝幾個人。Cevi，從年粵日創辦最開始到現在一直是我的最佳搭檔，年粵日一直以來所有視覺設計都是由她把控，雖然她這次沒有參與新書的撰文與插畫，但年粵日發展到今天，她絕對功不可沒。還有綠寶、Y立方、肥包，她們都曾經是年粵日的編輯，後來因個人發展離隊，也謝謝她們曾經的付出。

Recole@年粵日

廣州，二〇二〇年四月十三日

目錄

初初

CHAPTER **02**

共你痴痴愛在

CHAPTER **03**

記憶中找你

愛在

CHAPTER **05**

葡萄成熟時

和對方約會的情節嗎？

還記得自己第一次

初初

播放 清單

DAY

1

初初

" 初初的景致盡改 "

初初的感覺亦都未改

聽《初初》，總覺得林若寧誇大了戀愛的「嚴重性」。詞語都用得太膽戰心驚，戀愛給我的印象更多的是平淡、日常，心跳急速會有，然而總是細小短暫的，也沒有那麼多的「野花盛開」，五彩斑斕，浪漫得要命。

但初戀的確是令人驚慌的，所有事的第一次都是那麼新奇，戀人要做的事情更多更忙，要忙着學習擁抱、牽手、接吻，要忙着體會這

那段年粵

有多好

些心跳感覺，第一次體會過後，再有二次三次，會麻木也說不定，因此珍惜這樣的驚慌失措，也是人人都應該注意的事。

但是說到初戀這種純情，我腦子裏冒出來的不是別的甚麼詞，而是「欲蓋彌彰」——想掩飾自己真實的心情，想掩飾自己的缺點，想掩飾的太多太多了，怕以真實的面目示人太醜惡、太不矜持，哪種都有。也許是無窮無盡的虛榮在作祟，總之和歌裏的春日景象相差甚遠。也許是我總是把事情想得太凶險罷了。

即使如此，初戀也是萬般神聖的，只因所有的體驗都奉獻了給初戀，單單是付出的東西就已經讓人萬分不捨了，將來與他人擁抱接吻，總不免會想，當初——舊日的體驗一幕幕地浮現上來，一想到這裏，實在是不明白為甚麼人可以愛上不同的人，戀愛那麼多次，也許是遺忘在奏效吧。

歌詞裏說「人間風景也被蓋」，只得「戀愛盛開」，不得不嘆，林若寧在這

首歌裏，太可愛太理想主義，現實總是過於浪漫，初戀也不例外，要愛得純粹，而愛本身無論何時何地都是純粹的，然而到了戀愛這一關，總是常常要和現實鬥爭、和自己鬥爭、和命運鬥爭，何時鬥志消失，戀愛或者也就終結。這世上的一切不會總是順應着你來的，只願自己總有無窮鬥志，無限英勇。

即使心知如此，我也認同戀愛需要這種理想主義，越到現代人越明白趨利避害，太務實了，旁人的眼光銳利無比，燒得人不得不隨大流走，要尋找一個理想情人。兩人一起，要被覺得是門當戶對、郎才女貌、天下無雙最最好，對於對方，更有千百個標準等着，自己的意願反倒沒那麼重要了，或者說，自己的意願早就被環境所同化，喜歡一個人，在喜歡之前，要考慮的事太多了。

不論是不是初初戀愛，都保留這種理想主義吧，還有第一次那種慌亂的感覺，讓這樣的「嚴重性」，令自己明白當下的戀愛對自己有多麼緊要和不能割捨，這樣，也許即使千萬人不贊同，你也有能力愛人。

那段年粵
有多好

DAY

2

不 知 所 謂

" 尚在計劃 "

如何講愛你

還記得自己初初喜歡上一個人的狀態嗎？討厭卻又享受着自己的神經被對方的一舉一動牽引，無時無刻都想把自己的心意傳達給對方，卻又擔心道破後會破滅了自己的幻想空間。

曖昧，就似是一場患得患失地自娛自樂的遊戲。

在芸芸關於曖昧主題的歌裏，這首《不知所謂》是自己的心頭好之一。詞人把

一堆看似「九唔搭八」的事物連結起來，帶着男女主角與聽眾遊了一大輪花園，隨之上演一場「喜歡你但就是不說出口」的故事。若然你花點時間細味這首歌，你會發現它的編曲與歌曲主旨的契合度也很高，不像大部分流行曲般跌宕起伏，卻像極暗戀一個人般，表面上既無蛛絲馬跡可尋，亦無波瀾漣漪，但內心早已因對方一個笑容，一個小動作或一個對視，心率跳動得高達每分鐘一百八十次。

還記得自己第一次和對方約會的情節嗎？飯後你們漫無目的地散着步，保持着最安好的距離。空氣中瀰漫着的曖昧情愫，美好、寧靜又帶點小尷尬。於是你們講東講西，談天說地，將一大堆沒有關係的話題聯繫到一起。從月兒扯到跳水，提起番茄不知為何會講到北美洲，「由巴哈講到將進酒，由光纖講到于素秋」……兩人一直講，一直講。講了這麼多有的沒的，就是為了不讓對方覺得自己是個悶人。

可惜的是，現在「流行」的擇偶條件，實在是變得越來越奇怪了。要求對方外形亮麗俊俏，身家豐厚，讀「神科」、做「荀工」，「投契」這項條件早被排到

後面去了。其實啊，能遇到一個能與你無話不說，無話不談，聊甚麼無聊話題都能聊得興起，愈聊愈有趣的人，是一件多麼幸福又幸運的事。兩個人在一起，為的不就是「沒有話對你不說」嗎？

人們常常說，戀愛最美好的時候，就是處於曖昧不明的階段。在得到之前，彼此會花光心機為對方製造驚喜，彼此也會拼盡全力展示自己最好的一面。可是明明做了那麼多，說了那麼多「題外話」，還是「獨欠是你想聽那一句」，然後一次又一次的「抹角轉彎走到這個路口，我卻沒有講我很愛你」。

曖昧不明的關係，就是這樣，明明彼此有着進一步的衝動，卻沒有進一步的勇氣。這一場拖杳、不知所謂又彼此心知肚明的曖昧關係，會繼續發展下去。對方既不道破，自己亦裝作不知，繼續期待着兩個人下一次不知所謂的談天說地。

然後，依然「尚在計劃，如何講愛你」。

DAY

3

三分鐘後

" 有一天他終於會遇到我 "

這剎那即將發生給我找到

「有一天，他終於會遇到我」。

我喜歡這首歌第一句詞就給人怦然心動的感覺，at17的情歌總是有一股清爽直率。三分鐘後，會遇到誰，三分鐘後，命運會如何跌宕起伏，三分鐘後，三分鐘後……始終是一個未知和懸念，因此有無限遐想。拋卻各種各樣的苦情歌傷心段落，將相戀簡化，不過是「我愛的人愛我」，如果不是，就

那段年粵
有多好

是那個人未到。「他終於會遇到我」，我是他的幸運。

以前見過形容戀人為「月亮」，說你終究會是一個人的「月亮」，這是多浪漫的一句話，有些東西是不用你費多少力氣就得到的，自然就會來到你手上。在這種關係中找到自己的所在與價值，成為某一個人的「月亮」，找到自己的「月亮」，相信三分鐘後他即會來，即使兜兜轉轉，不在這裏碰見，也會要在另一個地方相遇，像《暗戀桃花源》中江濱柳對雲之凡說：「我們隔了三十，甚至四十年，我們在……在海外也會認識。我們一定會認識」，所謂的一種「命中注定」，實在是充滿了溫柔力量的一種念頭。

我想這種關係本身就是一種浪漫幻想，因此它來的時候，或者說你相信它來的時候，往往令人更為平靜，沒有驚心動魄，而是自然而然地發生，如同張愛玲那句「哦，你也在這裏嗎?」，不論怎樣的開場白，「素白的一張臉」一瞬間泛了粉紅，我終於找到你，鬆了一口氣。

很多人都喜歡給自己加上落難的情節，戀上無數苦情歌，對愛人求之不得，然後每天都重新體會一次哀痛。然而，現在的我已不愛那些失意段落，人其實沒有那麼不幸，不過是當時喜歡的人沒有選擇自己，自己也不必求他垂憐，因為乞求得來的也不會是愛。看了太多故事，明白即使不能瀟灑離場，也要保存尊嚴與驕傲，把愛留給珍惜自己的人。明白你是他的「月亮」，你是他生命中的粼粼波光，是一些實際的影響，生命中的依偎與轉折，有些事情已經超過愛情本身。

會找到吧？有時不信有時信，把時間投入在某人身上，花費了力氣得來空歡喜，聽過的抱怨無數，身邊看到太多，就忍不住懷疑，沒來的及去相信愛，就已經將愛殺死了，實在是有些划不來。

別急，三分鐘後，轉個街角碰見，你將會找到某人，「相戀一天到一生」，如此幸運，浪漫無限。

那段年粵
有多好

「轉個彎
　兜一圈走到街角
　看到了街燈再轉
　終會找到」

LYRICS BY：蘇詠瑜 / Pandora 樂隊
COMPOSED BY：廷筆 / Pandora 樂隊

SINGER：
Pandora 樂隊

DAY

4

鄰家的你

"讓我每日偷偷的想念鄰家的你"

每天買不一樣的零食

悄悄放到你座位上、上堂時

總是不自覺把視線移到你身

上、小息看見你和其他異性

聊天會感到憂傷、發現你的

功課簿和自己的疊在一起會

竊喜、每天放學故意走慢點

先目送你離開班房、只要你

回覆多於十個字的訊息就會

興奮到睡不着……

暗戀是甚麼滋味？每個

經歷過的人可能也傻傻說不

清，有苦澀也有甜頭，有失

那段年粵
有多好

落也有興奮，它大多數發生在青春荷爾蒙最旺盛的中學時期，青澀懵懂、單純可愛，雖不確定那是不是叫喜歡，但反正心裏有惦記的人感覺就不錯。若干年後被問起當初為甚麼不直接告白，大家都未必能想通，但敢肯定的是，沒有人會後悔那段「奉獻我所有力氣，換你一記挑眉」的暗戀歲月。

有時回過頭來看，暗戀也是一種略帶「霸道」的行為。只要我覺得我喜歡你，就不介意瘋狂對你好，當你只是出於禮貌作出回應，我自然又會變本加厲為你做更多事情。這種結果未必是對方真正想要，但我卻十分享受這種一邊「偷偷想念」一邊「窮追不捨」的感覺，甚至會異想天開地認為，自己如此真誠大方，定能「討得你深情一吻」。這一切皆是「我渴望會嚐到的愛戀滋味」。

區別於「傻到要住到你的新居附近」那種卑微和苦澀，《鄰家的你》將電吉他、電子琴、木琴、提琴、架子鼓等多種樂器集於一體，再混合了 Pandora 慣用的合唱團式唱法，為暗戀這件小事注入了煥然一新的主旋律，更貼近其自娛自樂的精神。

歌中並沒有刻意製造現實對立面，去打擊這份初開的情竇，而是將一些暗戀可能會碰到的問題做前置假設，如「若你要想收回」、「若有一日轉身看到在窮追的我」等，當遇到對方退縮、躲避、嫌棄，這個「我」依舊持樂觀態度，努力讓對方「無力歸還」、叫對方「別要躲」，甚至想對方「跟我熱吻」，這些都顯然都只是暗戀者的幻想和一廂情願，但也不妨凝聽聽眾對號入座，重溫一次暗戀的心路歷程。

沒人知道這種做法會不會打動「鄰家的你」，我只知道這種完全自我陶醉、樂在其中的狀態，恰是青春時期應該擁有的樣子。有朝一日回想起來，這個「我」大概也不會因為「食百果」而懊悔，最多只會輕描淡寫地說出一句「我真傻」。

──Written by Man 仔

DAY

一

5

我們的基因

" 早一點擺脫密雲 早一天變大人 "

終於可以換來權利挑選親人 當然要與你結婚

活了這麼久，誰又敢說未曾對自己的原生家庭產生過半點質疑呢。

小時候，我們的很多習慣、技能、處事方式都從原生家庭中習得。但隨着我們長大成人，我們逐漸開始形成了自己的價值觀和世界觀，與父母之間的相處也出現了越來越多的矛盾衝突。

叛逆的青春期，在家裏覺得自己受了委屈，得不到

理解，腦海裏冒出「離家出走」的念頭是常有的事。要是在學校剛好有喜歡的人，產生「與心愛的人私奔到天涯海角」的幼稚念頭更是順理成章。在那個年紀，一個個為了逃離家庭所萌生的想法，都顯得尤其浪漫與勇悍。我們日盼夜盼，盼「早一點擺脫密雲，早一天變大人」，那麼就可以做很多自己想做的事了——比如說，與你結婚。

這也是我一直覺得婚姻的最浪漫之處——我們終於有了權利去自由挑選自己的親人。這樣的機會，大部分人在一生中僅有一次，甚至有的人，一輩子也未必能碰上。

因此當我在謝安琪的 *Kay... isn't me* 演唱會上首次聽到「終於可以換來權利挑選親人，當然要與你結婚」這句歌詞時，內心就如被看穿般抽搐了一下。很感激有人替我們將年少的這份熾熱度誠唱了出來，同時也惋惜於隨着年月逝去，我們正逐漸遺失的「勇猛強悍」。

「年少亦從未任過性 極沒人性
　　未共你驚世駭俗難認命」

後來，我得知這首作品名為「我們的基因」，講的仍舊是麥浚龍與謝安琪合作推出的概念專輯中，主角董折和浦銘心的故事，方才領悟到這原是屬於浦銘心十七歲的勇悍。「我們的基因」，是指我們之間生來便注定互相吸引的戀愛基因，還是盼望與所愛的人結合所產生的新基因？不論是哪個解釋，都很難掩蓋住那種年少特有的「轟烈」，即使再驚世駭俗，也不願認命。

在麥浚龍的《勇悍·17》中，我們先是見識到了屬於董折十七歲的勇悍：「成功要趁早，我願意，手挽手，闖進教堂哪裏要策劃場地」。自與浦銘心相遇的那一天起，董折骨子裏那股勇悍的基因就一觸即發。偏偏如此莽撞衝動決定下來的人生大事，浦銘心也鬼使神差般地照單全收：「草繩粗率更迷暈，哪怕教堂陰沉，沒鑽戒交杯嘴角那香檳，沒有人祝福的婚禮，只會更相襯」。沒有被世俗的繁文縟節所禁錮，一切的愛與結合都只因出於本能。這份勇真實而赤裸，也讓人未想過要計較後果。

若是這麼看，《我們的基因》更像是在唱董折與浦銘心基因的相似之處，那份無畏無懼的勇悍是天生便嵌在雙方基因裏的。在一生中，若有幸能遇見甘願與自己一同「勇悍地發揮，人類原始本領」的人，當然要盡可能地「活得猖狂」，將彼此從過去的桎梏中拯救出來。

一直到我們的基因真正結合成「我們的基因」，那份血肉裏的勇悍更是不必鑒證。

_Written by Recole

LYRICS BY：林夕

COMPOSED BY：澤日生

SINGER：

麥浚龍

DAY

一

6

勇悍‧17

" 能痛快釐定對錯要儘早變大人那樣 "

別人便肯鬆綁

董折和浦銘心的故事隨着專輯裏最後一首《我在陽台上看你》的發佈而畫下最後一個句點，事實上，早在《勇悍‧17》推出以前，謝安琪的《一個女人和浴室》就預告了這一段感情的結局。

初聽《勇悍‧17》，只覺這就是青春二人的愛情開始；標榜着勇悍，在歌詞字句的叛逆間，麥浚龍哼唱着獨屬董折的年少氣盛。

讀完整個故事再回頭看

它的開始，總有些不一樣的感受。等到整個系列完結再聽，才發現其實這首歌是董折唯一一首有着輕快旋律的獨唱。一反過去對澤日生（Christopher Chak）長句「斷氣」和「壓抑」的刻板印象，在這一首歌曲裏，這個浸在愛情裏的男人一邊講着「青春故意怒放」的大道理，一邊輕哼了愛情故事裏最甜的那一章節，彷彿下一秒他就可以笑着飛起來。

就歌詞來說，將切爾諾貝爾核洩漏事件作為故事的背景，或許是最莫名的一個環節。不知道這一年對創作者們有怎樣的特殊意義，一北一南，一次災難和兩段人生，看起來並無刻意聯繫的必要。但是兩段故事的反差和呼應又是確實存在的：災難與愛情都來得突然且有些荒謬，其中前者極震撼，關於生命的逝去和人們的分別，而後者僅發生在香港眾多人裏的兩個，與前者相反，它象徵着兩個人的相遇和生命的創造。

董折的身上不僅帶着少年對愛情無法抗拒的「泡泡浴香氣」的青澀一面，

也有一種較角色年齡更為成熟的粗糲，不知道這種感覺是穿越故事來源於歌手本身，還是由第一句歌詞引申而出的。這兩個看似對立的兩面，完美打磨出十七歲的董折對於勇悍青春的理解：說着要趁早成功的時候，哪裏是在說甚麼功成名就，不過是想和身邊這位伴侶決定共度一生，而愛情是奇跡，生命也是奇跡，所以更如此感謝這一位在匆匆之中同我提前締造了傳奇。

林夕的筆下，董折是最像少年的那一個。他將心動寫成「竟覺得，踩過的積雪會散發電油味」，年輕寫成「仍未知的滋味，先可對抗乏味」，又活得猖狂，像結婚時「闖進教堂」打破所有一般規矩。於他而言，相遇是大雪漫天，路邊只有一盞燈，想向浦銘心走過去那刻，有一輛打着車燈的老舊機車開過；可是後來才恍然，香港並不落雪，所有浪漫不過是他自己腦海裏的情節，但也無礙他後來牽起了她的手。

不用害怕未來，不要在意眼光，不被規矩束縛，不去計較對錯，這就是少

年在青春裏對生活的所有想像。大人們會說「不對」，這樣活得太天真，做得太莽撞。可人生十幾歲的時間，從不是一個學習如何接受平庸、遵循普世價值的階段；青春是我們遇見一個人，相愛也好，其他也罷，都勇敢地去想、強悍地去做。人生的另一種可能性是我們不為了富貴而開花，從庸俗的石縫裏鑽出時，我純粹地為青春怒放。

可是他們最後還是分開了。

但《勇悍·17》的意義或許就在，當你年輕氣盛的時候愛上一個人，即使你已經聽到了《廢話》，也還是想拖住對方的手，向這個人唱一首《勇悍·17》。

——Written by Lesley

DAY
一

7

迷魂記

" 怕甚麼 怕習慣豁出去 愛上他人 "
但卻不懂去 弄完假再成真

最難抵抗是「無邪」。

王菲有很多歌，但是每一次我走在路上無意識地唱出來的總是那一句「別錯碰我的手臂」。出自《迷魂記》的這句歌詞實在是令我很難忘記，那個旋律、音調，開頭有些迷幻的電琴音色，充斥着的不真實感，接着王菲用顫抖的聲線在開頭唱出的「別叫我太感激你」，停頓之間都帶着冷意。

這首歌寫的是面對「無邪」時的驚恐，用「驚恐」可能有些誇張，但是請想像當你遇上動物，例如貓狗之類，牠們初次見到你時那種「驚恐」和退避，牠對你的撫摸也是又驚又怕的。你的好意也是純潔無私，但你總不會僅僅對牠幾秒鐘的憐憫就決心帶牠回家，你此舉單純為你的愛心、好奇心或者無意的玩心，此時你是最天真且「無邪」。

一些不經意的東西總對人衝擊力最為強烈，因知道對方毫無目的，自己也因此沒有防備，沒有戒心因此未曾期待，沒有期待卻得到一些意外的好，這些在預料外的小玩意反而容易令人感恩戴德。人最愛是新鮮，最愛是「意外之財」，在人際與感情中也不例外。

如果已經被這好意蒙蔽了眼睛，「樂不思蜀」大概可以在此錯用一番，沉浸在一點的贈予裏，最可笑是其實你心底清楚這些都是暫借的，對方只是一時興起。

「一時興起」這個詞是多麼優美又難看，然而總要收回去的。

歌詞中有一句「怕習慣豁出去，愛上他人」，「豁出去」，林夕總是把接近口語的詞語用得巧妙，有些「大無畏的意思。太易因為別人的好而感恩，「愛」上他人，太易「愛」人，愛太多了，也是壞事嗎？不是。只有他人不抱希望地愛你，你才會歉疚，有目的的東西只是有代價的交換，要那種「無邪」的好意才令人覺得是真摯的。因此這首歌反覆說到「別錯碰」、「別賜我」、「別叫我太感激你」，明明知道自己得到了就一定會報答，但是明顯人真正想要的還是那些不孜孜以求回報的，或者沒有意識的好意和愛。

這樣的要求似乎太高尚，但這樣的愛其實並不高尚，因為它只是一時興起的好意和善意，是片刻的溫柔和暖意，短暫的、不真實的、無意識的情感，猶如對貓狗般的「撫摸」，不曾想過會有「貓的報恩」。愛太深太重，「無邪」太輕飄純淨，因此擔受不起。因此才說「勇於」報答他人，難得「死裏逃生」。

—— Written by Zero

那段年粵
有多好

LYRICS BY：于逸堯
COMPOSED BY：蔡德才

SINGER：
楊千嬅、蔡德才

DAY

0

小飛俠

> " 陪你活過一天 陪你坐過飛氈 "
> 陪你令我輕鬆 也令我極度心思紊亂

在《小飛俠彼得·潘》的童話故事裏，小飛俠彼得·潘為報答溫蒂的幫忙，決定傳授飛翔技能給一直很渴望飛上天的溫蒂，還把她帶到了自己的快樂家園夢幻島。兩人在島上一同嬉戲、冒險，日久生情，可惜彼得是一個永遠不會長大的男孩，他無法愛上生於凡人世界的溫蒂，最終二人在歷劫後也未能走到一起。

大概是受到了這故事的

啟發，又或是替彼得與溫蒂這份感情沒能如願開花感到不忿，詞人于逸堯才會寫出《小飛俠》這樣極具童話色彩的一首作品。

歌曲彷彿重新臨摹了彼得和溫蒂二人初相識時的畫面，「從前有個男孩，夜裏說想約我於森林見面」，就如小時候聽爸爸媽媽講故事的開場白，只要一聽到「從前」二字就會馬上豎起耳朵專心聆聽。小飛俠彼得在溫蒂家的窗台外向她發出約會邀請，當以為能好好地談情說愛時，「碰巧天氣轉差颳風閃電」，二人的對話「似被風雨間斷」，愛意無法傳遞，這令溫蒂對這份緣產生疑惑：「難道你是仙子與我不相襯」？

小飛俠彼得也不敢確定是否應該繼續和溫蒂發展下去，但他心裏很清楚，當和她一起坐在飛氈上遨遊天空，自己既是輕鬆愉悅，也是心思紊亂，這種從未有過的滋味，人類把它定義為「動情」。

「陪你活過一天
　陪你坐過飛氈
　陪你令我輕鬆
　也令我極度心思紊亂」

一種是結果導向，一種是過程導向，換作是你，會願意在難以開花結果的感情上付出嗎？當現實眾人都害怕浪費年華在「拍錯拖」時，歌中一句「亂唱的歌也覺悅耳，亂拍的拖我也願試」似乎足夠擊退我們內心的困惑和猶豫，鼓勵我們踏前一步。

可惜此時，彼得和溫蒂又會異口同聲地告訴彼此，「害怕這樣會很留戀」。一個是想永遠活在童年時代的彼得，一個是必定會經受歲月洗禮的溫蒂，他們都有各自對未來的顧慮，怕拖累對方「受盡天譴」，怕大家「沒法一起蛻變」，怕對方「將會飛得很遠」，怕結局會是「悲劇上演」……

旁觀者清的我們，或多或少會覺得彼得和溫蒂如此糾結和怯懦實屬愚蠢，甚至認為戀愛中最大的悲劇並不是「分開」，而是「錯過」。但着眼於現實世界，又可能會發現自己與彼得或溫蒂總是那麼相似，在我們當中，又有多少人會以「能回味也是暖」的姿態積極擁抱愛情、珍惜緣份呢？

DAY

9

守口如瓶

" 長年在駐守縱未夠運氣開口
暗中傾慕你也是我有的自由 "

黃偉文曾經說過，開
發一個新話題不是那麼容易
的，就像是一個開寶箱的過
程，愈往後，未被開過的寶
箱就愈少。

而對於「暗戀」這個
早已被開過成千上百遍的寶
箱，除了留給創作者的發揮
空間愈發狹窄，聽眾也難免
會陷入審美疲勞的境況，就
算是每個時代唱到街知巷聞
的代表作，十有八九可能也
只是聽眾矯情代入所致。

要讓一首暗戀情歌給人耳目一新的感覺，還想它富有一定文學底蘊和鑑賞價值，絕不是一件易事。但我認為《守口如瓶》做到了。

在這首作品裏，竟然融入了多種古典弦樂樂器，營造出古風撲面的氛圍，在流行音樂當中甚是罕見。為配合濃郁的古典東方美，藍奕邦先是運用了有如古詩詞般對仗工整的句式作為開篇，「茫茫白雪飄於你臉上，行行白髮生於我額上」，可見故事發生之久遠，當事人等到頭都白了仍舊隱藏着自己對某君的景仰，真是一往情深。

藍奕邦另一個的小心機還體現在貫穿全曲的「酒」。「情義猶如像酒樽裏佳釀，再醞釀，問會否換成內傷」，歌名中的「瓶」被具象化成「酒樽」，暗藏心底的情苗便是醇酒，生怕醞釀太久愛意只會越來越濃，最後將自己灌醉逼傷。

「還是覓藉口，借着醉前來失守，然後可推卸，當做霎時的荒謬」。又想過可以嘗試借酒行兇、借醉告白，這樣萬一失敗了也能推翻重來，避免尷尬。

「瓶內沒有酒,你別引導我失守,留白這一塊,我們友誼更永久」。但時隔多年又有了重新的認識,相比起佔有和名份,自己真正在意的是不朽的感情,保持友誼般的曖昧或許比愛情更能長久。「情懷還是講不出來更深厚」,於是學懂克制,繼續守口如瓶。這是一份徹底且境界很高的暗戀,沒有因為得不到而傷心欲絕,反而竊喜自己能有「暗中傾慕你」的自由,把色誘都拋諸腦後,才能讓這份愛慕橫越多幾個春秋。

作為一首周國賢為數不多交給別人譜曲填詞的作品,藍奕邦還在結尾處藏下彩蛋,用一句「共你仍舊稱兄呼弟,使這份曖昧更不朽」,突顯出二人間深厚的情誼,更讓聽眾對此歌留下更多的遐想空間,並宣揚「愛」的普世性。能把失戀這個俗套的話題寫得如此有詩意、有韻味、有內涵,難怪藍奕邦也聲稱《守口如瓶》「可能係我呢世寫得最好嘅歌」。

DAY

10

電燈膽

" 能迴避嗎 我怕了當那電燈膽
黏着你們 來來回委曲中受難 "

暗戀一個人時，總喜歡把他介紹給自己的好友。

這樣既可以「欲擒故縱」地測試一下他喜歡怎樣的人，又可以讓自己的暗戀顯得清高些。但往往當對象和好友兩人真的被撮合了，你才會開始感到不是滋味，估計他們也很難想到，在他倆牽紅線的「媒婆」心裏有多懊惱，「誰當初無心將兩方撮合，然後留低只得這寂寞人」。

從以前的「1＋1」，到現在的「1＋2」，從暗戀時的默默關注，到他們在一起後你還若無其事地「大方接受」，以密友的身份一起玩。說白了，就是自己自卑和膽怯作祟，因為膽怯所以暗戀時不敢有所行動，因為自卑所以還把喜歡的人推給自己的朋友，他們在一起了，你只能無可奈何地旁觀着只屬於他們的幸福，「仍是你們密友，呆望你們熱吻，應該傷感還是快感」。

而還有一絲希望讓你堅持當個「電燈膽」，但這絲希望叫作「妄想一天你們會散，會選我嗎？」，雖然看着他們恩愛心裏很難受，但靜待他日他們分手時入替也不難。作為朋友，卻不願意看到對方幸福，而且還曾試想着成為對方，擁有着一份你羨慕的愛情，然後繼續跟你做好朋友，憑甚麼他就能愛情友情兩豐收，而你卻一無所有，只有在旁祝福的資格，究竟憑甚麼？這樣的想法，就算匿名說出來都覺得自己有點壞，所以歌中是這麼寫到的⋯「善良人埋藏着最壞的心眼」。

每個人都有一個理想對象的標準，可能沒有很具體的要求，但也有一些條

件，比如長得帥的，性格溫柔的，還要沒心機的。換個角度看，作為那個期望你們分手的電燈膽，懷着這樣的「壞心眼」，自己還能值得被愛嗎？在《倚天屠龍記》裏，你會選擇黑化後心狠手辣的周芷若，還是率真善良的趙敏？但周芷若敢愛敢恨，而你卻只能把「小惡魔」永遠埋在心裏，這也許是你這個善良人隱藏一世的秘密。

從某一刻開始，有一些人就注定再也做不了朋友，更做不了愛人，那還不如把用來偽裝的這份力氣，去愛一個值得被愛而且還可以去愛的人。電燈膽的光，並沒有那麼的無用多餘，它在對的地方足以照亮並溫暖一個人。

說實話，我想談一場「有回報、有回聲」的戀愛，回報是你，帶來回聲的人也是你。

那段年粵
有多好

「善良人埋藏着最壞的心眼
　妄想一天你們會散
　會選我嗎？」

LYRICS BY：黃偉文

COMPOSED BY：方大同

SINGER：

薛凱琪

DAY

11

甜蜜蜜

" 甜蜜蜜 你呀 甜蜜蜜 "

但我想下嫁的 共你 不相似

他看着巴士車窗外面，跟身旁的她說了句不相關的話：「你不是說下週末去你家吃飯？」

車廂裏擁擠，扶手顯得有些不足，她趁着停站的空檔把手袋掛在他肩上，一邊說：「不要啦，我們自己出去玩，我爸媽很無聊的，沒需要陪他們吃，我們自己出去吃。」說着向他笑了一下。

他一聽，也知道她是怎

樣意思，正想着，一個急轉彎，她差點跌倒，他一把趕緊扶住。再往下發展沒有必要，他們也不過是彼此消磨時間的東西，永遠不能越過「好友」身份的界線，有必要嗎？她繞開它們走，「別把它們踩碎了」。他笑了，「假惺惺！」「那你就是最深情嗎？」她一回頭，長髮也在空中轉了一圈，他有些觸動。她並不是特別出眾的長相，卻有種天真的漂亮，清瘦又明朗，眼睛亮亮的，如同她格外的坦誠──就算是對不能夠持久的感情。他只是笑笑，把頭低下看地上的葉子，真的去避開那些落葉。

他心領神會。他們之間最不缺是這樣的默契，話裏有話時，猜謎從來也沒錯過。

他不是非要達成甚麼，她也不應該愧疚甚麼，所以他也笑了一下，回敬她：「那你對你爸媽可是太好了。」她知道他是故意要開她玩笑，只說「對你是最壞」。

他們都笑起來，秋天的空氣有一種清朗的氣氛，到站了，地上稀疏的幾片脆薄黃葉，她繞開它們走，「別把它們踩碎了」。他笑了，「假惺惺！」「那你就是最深情嗎？」她一回頭，長髮也在空中轉了一圈，他有些觸動。她並不是特別出眾的長相，卻有種天真的漂亮，清瘦又明朗，眼睛亮亮的，如同她格外的坦誠──就算是對不能夠持久的感情。他只是笑笑，把頭低下看地上的葉子，真的去避開那些落葉。

其實城市裏的秋季還是沒有甚麼秋意，四季大多數時間像是靜止的，在同一

個畫面裏來回遊走，然後等到一個節點，氣溫驟降，陡然進入冬天，風大起來，令人閃避不及。

「喂，跟你說件事。」他抬起頭，叫住了她。「請講！」她說，「不用這麼嚴肅，你要演講嗎？」說完自己也忍不住笑起來。

「說出來你可要恭喜我。」他說。

「甚麼好事？你中六合彩啦。」

「我打算和女朋友結婚了。」他說，「也是時候了。」

「啊……」她愣了一下，旋即大拍他肩膀，「結婚好啊！沒想到你要早婚呢，等一下請你喝酒慶祝啊！怎麼突然下決定了，求婚了嗎？甚麼時……」

「假惺惺！」他打斷她，一拍她的腦袋，她「啊」了一聲，「我這很真誠啊。」

他不知道要回甚麼話，只好往前走，說了一聲「快點」。她把他身上的袋子拿下來，停住了，「那下週不去吃飯了，我今天晚上也不和你吃了，我去找朋友。」，街燈亮了。

她扮了個鬼臉，「我這叫恪守原則，不想和你吃，不可以嗎？」他知道她是好心，且還要照顧他的面子，只好說「好吧」。她往回走了幾步，忽然轉過頭來，只是對着他大喊了一句：「你才假惺惺呢！」他沒有說話。

秋天的葉子又掉了下來，為數不多的幾片，她走過去，猶豫了一下，還是沒有踏碎它們。「其實我只求相處，貪你的甜言蜜語，講起戒指，卻非那回事」。

——Written by Zero

DAY

12

蘇眉

" 數十次戀愛漸淡少不免都分開 "

但惟獨與你 從來沒結果只有愛

「我哋鍾意嘅嘢係一樣㗎，兩個咁似嘅人係好應該喺埋一齊㗎。」一直對電視劇《愛我請留言》裏 Prince 劇 Edward 的這句台詞印象深刻。

也許是因為，對尋找這樣的「靈魂伴侶」，我也有着一種說不清的偏執。畢竟，這是一個看着就能讓人覺得美好、心生嚮往的詞啊。

人生來孤獨，因此，我們總是貪戀走進另一具靈魂

的親密感。當我們感受到茫茫宇宙中，有另一個心靈與自己的發生共振，就彷彿

為自己的靈魂找到了落腳點與容身處，覺得自己不再是孤單一個。

就如林若寧在吳雨霏的《蘇眉》中所描述的一樣：

「愛的書，我愛的歌，你的喜好太近似，對望就如照鏡子

笑不出我喊不出，人群只有你會意，我不需暗示也可以

所有情人難及你敏感，體恤我比較脆弱，填飽我淚痕」。

你們彼此之間有着相似的愛好，從對方的眼裏你像是看到了另一個自己。無

需任何暗示，你們之間也有着某種強烈的情感共鳴。這樣的體驗是你在過去的人

生中幾乎從未有過的，即使是面對過去與你有着親密關係的愛侶。

《蘇眉》（Soulmate）收錄在吳雨霏首張全程參與唱、作、監的創作大碟《State

Of Mind》中，收錄的作品都真實唱出了 Kary 內心真實的想法，名副其實地反映了她當時的 State Of Mind。

正如專輯中由吳雨霏作曲的這首第三主打，便是一首關於她對愛情的看法的作品：「呢首歌玩英文食字『Soul Mate』，寫歌嗰時我喺度諗，人大咗究竟會揀最愛嘅人定揀個啱自己嘅人就算？」

Kary 的提問又重新將我帶回到開頭那句台詞中思考：兩個相似的人，真的就應該在一起嗎？

在很多人看來，自己最愛的人跟靈魂伴侶是應該要劃上等號的。因為只有這樣的一個人，才能體恤你的脆弱，適時地給到你最實際的安慰。

只可惜，這樣的關係太誘人同時也太致命，以至於讓人害怕再往前一步，隨

「身邊數百萬一雙一對
　和你是唯一的一對」

時便再也「無從後退」。歌曲中，從主歌部分所利用和音營造的「靈魂共振感」到副歌漸顯激昂的曲調，情緒在逐步遞進，將主人翁矛盾複雜的心情表現得淋灕盡致：遇到這樣的靈魂伴侶，本應義無反顧地抓住不讓他走，但「我」卻「怕跨出界線，進入了禁飛區」，最終會在這段關係中迷失自己，失落心碎。最終，「我」會不會因為擁有了一個愛侶而失去我原本的靈魂伴侶？

終於，歌中的主人翁還是沒有打敗自己內心的顧慮，用「和你是純真的清水」交代了自己與這位 soulmate 的最後結局。既然相愛的兩個人到最後都免不了要分開，那麼守在這條界限外，是不是就可以做「永遠的一雙一對」了？

DAY

13

塵埃落定

> 維持着熟悉表情陌生關係不要變
> 只等到紅白儀式一場偶遇才會面

誇張而戲謔地說，如果不是直播時張敬軒問歌迷想聽甚麼歌，歌迷又紛紛點唱「塵埃落定」的時候，張敬軒可能已經記不清這首歌的存在了。

收錄於精選專輯《是時候⋯》裏推出，這首歌也許因此被其他已公認「經典」的歌曲埋沒；張生在直播裏回憶起它說：「沒派過台，為甚麼大家會知道？」，事實上《塵埃落定》在推出後的確不

似張敬軒其他歌曲一般在商台排名遙遙領先，可正是因為這樣，留言區裏紛紛出現「塵埃落定」的回覆，作為冷門歌曲卻並不冷門的現象才更是難得。

其實單看製作班底，也能大致理解為甚麼這首歌會被很多人認定為摯愛。詞曲是林夕和澤日生的經典組合，編曲是 C.Y. Kong，監製為梁榮駿，放在今天來看已經是難得一求的班底。在題材和寫作上，《塵埃落定》跟張敬軒的《春秋》有相似之處，二者都是苦戀難全，又將這心酸延至一生，不過後者離情人只有一步之遙，偏是這一步最難跨過，而前者中「暗」的意味更明，如歌名中「塵埃」一般渺小，唱的也都是自己的心事了。

如果說《春秋》因「然後你搖着我手拒絕我，動人像友情深了」而起，《塵埃落定》便都是「現實前被逼安分才戒掉了閃縮掛念」的悲涼。並非無人體會過那種明明喜歡卻不能宣之於口的膽怯，這首歌也無非是關乎這種俗套情感，但是通過旋律和歌詞，又經張敬軒之口，就分明覺得主角流乾眼淚、自我麻木後，依然

有幾分委屈和不服氣。

就算再怎麼明白這一種感情，還是很難想像有人可以愛到這個境界。主歌前兩句便感嘆着自我「自欺」「自卑」全因愛不夠「老實」「偉大」，兩次邏輯通順的反問將兩組相反的詞語擺在一前一後對比，更顯一種矛盾和無奈；歌詞一來一回，原來渺小的人太難送贈一份偉大的愛。

如果你已有所屬，你我之間便已塵埃落定，而我亦如塵埃落地後不見蹤影，這些都是出生時候注定的結局。平日裏關係淺薄，難得聚一次，見面也是借他人婚喪的因由，再上前一步以一句「大家保重」祝福你一生。都說林夕擅把情愛拉長至一生來寫得刻骨，《春秋》裏一句「我沒有被你改寫一生怎配有心事」讓人感到這是要用一生化解的難全了，而這首歌裏，前面「從出生當天角色早已禮成」，隔幾句寫「只等到紅白儀式一場偶遇才會面」，一生一死都不僅是自己的，唯有期間短短幾句成就的人生是只有自己才明白的煎熬。

林夕很少在情歌裏略寫情節，也甚少工整地以某字詞排比，《塵埃落定》裏開篇三句以假設開頭的反問全都聚焦在了主角的自我塑造。大多數人認為它比《春秋》更苦的原因，不外乎是因為在前者裏，愛痛全由自我消磨，連拖手對視的機會都不曾有。對比二者的完整歌詞，不同於《春秋》裏「你」搖手拒絕，而「我」沒有為你做夠一些事，「你」亦不曾為我付出更多這種發展於雙方的故事，《塵埃落定》裏寫到「你」的頻率大大降低，就算提到對方，並不是那種你我之間的一來一回，而全是「不要再說喜歡你」、「比你更愛你」、「祝福你」一類以「我」出發對「你」的全部情感。

聽完整首歌也不明白究竟有着甚麼樣的軼事，或許主角不太願意再講了，或許真的沒有甚麼故事發生。

CHAPTER
02

哪阻到愛你的勇氣？

縱使前路再艱難

共你痴痴愛在

臭男人	永久保存
終身美麗	Tonight
三十日	哪裡只得我共你
喜歡戀愛	分分鐘需要你
阿四	今生今世
愛是最大權利	野孩子
	共你痴痴愛在

播放　　清單

‖ ▶ ⏭

DAY

14

永久保存

" 今世不靠運氣 "
只靠在患難亦撐我的你

《永久保存》是陳柏宇二〇〇七年剛出道時發行的歌曲，也是我以後想加進婚禮歌單的一首「甜蜜情歌」，因為我想告訴對方：：「我的眼中只有你」。

甜甜的戀愛誰不想要呢？戀愛，會讓人變得嗲叨，每次想念他的時候都想告訴他，正想用短訊找他時，就發現「對方正在輸入」的狀態；戀愛，會讓人多了一份保護欲，與對方甘苦與

那段年粵
有多好

共；也會讓人變成記錄者，把兩人的日常甜蜜都記錄在案。這種彼此呼應、相互支撐的狀態，都被《永久保存》唱了出來。

這首歌充滿了夏日的新鮮感，加上陳柏宇溫柔的口吻，一下子把人帶回學生時代，回想起那時候簡簡單單的戀愛。而那時候的美好在於：我們都認為感情不會隨着時間變淡，就像在學生時期談戀愛，我們總覺得能天天維持熱戀，考上同一所中學、大學，然後一起工作一起生活。

我們知道但不相信「相戀變淡」這個定理，所以「今世不靠運氣，只靠在患難亦撐我的你」。

長大後的我們，很多時候不再敢憧憬未來，也不敢把感謝說出口，進而選擇用猜測代替了溝通，而猜測產生的誤解模糊了未來。

雖然《永久保存》述說的愛情稍微過於理想化，但卻正正是我們所憧憬的目標：記住並懂得珍惜彼此的相處、並堅信着我們能打敗時間這個魔王，讓我們的感情一直維持下去。所以，我們每次聽這首歌，它都在提醒我們，也許我們已經認識了很多年，但只要我們願意去體會，生活的柴米油鹽並不會遮蓋掉我們深愛彼此的部分，也不會打破我們對未來的幻想。

時間，會讓我們更加信任彼此；時間，會讓我們更加包容彼此；時間，會讓我們連結得更緊密。「幸福中跟你跳着舞，漫天星星一起細數，全部最好已經得到，你燃點我的旅途」。

_Written by Jeekit

那段年少
有多好

DAY

15

Tonight

" 這一晚十分短暫年月遠 "

有你 有你刻骨銘心片段

「記住這刻細節與感覺，直到一百歲」，你人生中有過這樣的時刻嗎？

你與他，僅用一個夜晚，就共享了彼此到目前為止的一生，分享了靈魂深處高度共鳴的愉悅。

那一晚，我們因一次偶然的機會相遇。意想不到地，我們開始一起在街道上閒逛，忽然就從半夜聊到了天亮。奇怪的是，我發現自

己好像跟你甚麼都能聊。科學、藝術、電影、音樂⋯⋯從午夜至破曉，也不覺疲倦。

就這樣，我跟你，兩個相信直覺、追求浪漫的年青人，在沒有考慮對方身份地位，甚至連對方名字都還不知道的情況下，坦蕩蕩地打開心房，讓火花燃燒；我們漫無目的地走過一條條大街小巷，看着星星聊天，從各自最近的經歷說起，追溯到各自過去二十幾年的人生故事。然後我竟意外地發現，這個人的人生觀竟與我無比巧合地相似。

那一刻，我跟你，我們的距離那麼近，近到能感受到對方觸手可及的溫熱；那一刻，我們的距離那麼近，近到能聽到對方撲通撲通的心跳聲。平靜之時，我們靜坐，散步，身邊人來人往，我們的眼中卻只有彼此；動情之時，我們擁抱，親吻，拂過的風把我的頭髮吹拂到你臉上，痴纏盤旋⋯⋯

「這一晚活得短而無限暖
　愛你 愛你多麼渺小志願」

但這一切突然戛然而止。

天亮以後，所有事情回到正常軌道。我猛地緩過神來，意識到我們之間所共同擁有的，就僅僅是這一夜的回憶。

可是這已經很夠了。一切雖轉瞬即逝，但所有關於那一夜的「細節與感覺」，已足以讓人用餘生銘記。只是，在偶爾感覺到孤單時，我還是會忍不住幻想這樣的一個場景：一個夜晚，我們緊握着對方的手，在已經冰封凝固了的馬路上小心翼翼地行走。那一路很顛簸，但有你的保護，我沒有感到絲毫驚慌。於是，貪戀這種溫暖的我還偷偷許了個願，祈求跟你到某地隱居，以後每天能出雙入對。

I'm gonna remember tonight for the rest of my life.

_Written by Recole

那段年輕
有多好

DAY

16

哪裡只得我共你

" 我要將你拯救 逃離人類荒謬 "

我曾經以為，如果《哪裡只得我共你》要拍攝 MV，一定要是在人潮湧動的街頭。一開始牽起她的手在路邊走，兩個人相視，心知某一刻倏然到了，便一手拖緊對方、另一隻手撥開人群地向前奔去，跑過幾家即將打烊的店，擠身穿過逼仄昏暗的長巷，最後衝上天橋看車燈閃爍車流洶湧，再下行飛奔，像是世界末日的逃生，又像是愛情裏最英勇的朝聖，要讓所有人見證。

可惜故事不是這麼發生，作為最終遺憾收場的愛情故事《哪裡只得我共你》、《只知道感覺失了蹤》和《經過一些秋與冬》三部曲的開篇，唯一相似的或許就是兩個人不約而同地穿過了那條昏暗的長巷。高小曼數次從上班的商業區裏跑出來，走過一條滿是塗鴉的街，然後躲進被工廈包圍的巷子。平日鮮有人來，她幾次放聲大哭或吸煙換氣卻都撞見在工廈上班的陳浩然，兩人不太打招呼，他也只是偷偷地留意，看她哭，看她笑。

可能這樣開始的一場愛情才更顯得浪漫，你永遠也不會知道，那個眼熟的、向你走來問好的人居然已經在腦海裏親吻你數百遍，牽着你的手闖天闖地，也想過和你同生共死，保你無愁無憂。他看過你無數次的哭泣，就想能不能有一次讓你笑，又不知道究竟是誰讓你這麼傷心，所以只能帶着你逃，逃開那些煩惱和悲傷，站在他身後，無需被閒言裏挾着後退。

就像是一個英雄般的存在。在他還不知道她為甚麼躲進這裏，為甚麼大哭，

為甚麼一口一口撕着麵包吃的時候，他已然覺得，自己有了保護她的責任。由親吻到共渡假期，由相愛到親密相依，時間、距離、快樂和生死，這些關於深愛的內容未經任何過渡，便在他的腦海中以心動的萌芽和她串聯。

故事裏，兩個人並排吸煙，對視了幾秒內，她點完這根煙轉身走了。他追上前去，對她極其突兀又好似極理所應當地說：「我叫浩然。」他又在心裏想：「我連怎樣令自己開心也不知道，但不知哪來的自信，我想令你笑。」

心底的深情從這一刻傾瀉而出，腦海裏預演過的愛情故事在這首歌的結尾寫下序章，可是到了下一首歌，兩個人還是爭吵、冷戰，然後分開。第一首歌裏的美好都未在聽眾面前實現，愛情從萌芽到了枯萎，那些以英雄主義撐開的保護傘都像是未清醒時的想像。

陳浩然在《哪裡只得我共你》MV最後寫道，這是一個關於拯救的故事。他穿

梭在工廈間，穿着舊長褲騎上摩托的時候，便已兀自默認了主角，開始了一場一個英雄的冒險，決心拯救那個心上的女孩。後來他失敗了，現實告訴他至少他不是那個英雄，那個女孩和別人拖手親吻的時候，不知是被他人拯救，還是已經自我渡過了那段時光。

沒有人再來告訴他，他們以前的愛情是好是壞。可是無論好壞，曾經他天真幼稚到幾近一無所有卻自負說要保護她一生，曾經還沒來得及全部實現的豪言壯語還是甜到發膩，但他再也不能那樣不太負責地拋開所有外物，單憑一腔激情去喜歡一個人了。分開以後，偶然撞見她，在遠處看了好幾眼，但是就像也許只有他心上一隅給了曾經的你我，他在三部曲的最後一首歌裏唱「無謂再騷擾你，我沒這塊厚面皮」，又便兀自坐上的士，想着過去的事，離她越來越遠了。

「我們身邊太多批評
　干擾敏感生命
　不想太清醒」

共你痴痴愛在

第二章

DAY

17

分分鐘需要你

" 有了你開心啲 乜都稱心滿意 "

鹹魚白菜也好好味

幸福是，在忙碌中想起了你。

哪有工作不辛苦，哪有那麼容易得過且過地活着。

對於多數的打工一族，每天早上都要在巴士地鐵的人流中穿梭，拼命擠上那一節看似已經沒甚麼空間的車廂，到了晚上，工作可能才完成了一半，終於撐不住要下班，拖着疲憊的身軀走在回家的路上，可能這時另一半還沒到家呢。

那段年粵
有多好

你打開 WhatsApp 對話輸入：「你下班了嗎？我來接你？順便⋯⋯我們去吃個滾燙燙的麻辣火鍋？」十秒後，你收到回覆：「好！一人兩杯珍珠奶茶！」有時候生活的一點甜，就能化解多數的苦，而當這首甜甜的歌響起時，糟糕的情緒也會通通被說服：「有了你開心啲，乜都稱心滿意，鹹魚白菜也好好味」。

《分分鐘需要你》是一首一九八〇年發行的老歌，但這完全不阻礙我對這首歌的愛，因為這首歌描述的愛情都是我想要的。

這段愛情有憧憬：「願我會揸火箭帶你到天空去，在太空中兩人住」；有對未來的期待：「活到一千歲都一般心醉，有你在身邊多樂趣」；有困難時的寄託：「就算翻風雨只需睇到你，似見陽光千萬里」；有平淡的自足：「鹹魚白菜也好好味」；還有陪伴的樂趣：「扮下猩猩叫睇都乜都笑，有你在身邊多樂趣」。

「若有朝失咗你，花開都不美，願到荒島去長住，做個假的你，天天都相對，

對木頭公仔做戲」，還想對你說，如果哪天你不在了，哎呀，這並不是在咒你英年早逝！而是想讓你知道你在「我」心中有多重要，寧願孤獨一生，也不願再有另一個人替代你。

其實，我們的人生哪有那麼驚天動地的大事，也不可能每天都順風順水，而我們還能感到幸福而知足的原因在於，生活有所期盼，期盼下班後有一個人可以傾談，期盼兩個人一起走下去的每一天，期盼見到他的每一面。

記得有天約好了晚上約吃飯，但我卻因為睡過頭遲到了兩個小時，我醒來時他還在等我，他說：「我先吃了杯雪糕，不過沒吃得很飽，因為我知道今天有人請吃大餐！」

是你讓我意識到，平凡也能如此動人。

那段年粵
有多好

DAY

18

今生今世

" 天也老任海也老 唯望此愛愛未老 "
願意今生約定他生再擁抱

和大部分歌手不同，如
果談起哥哥張國榮和他的作
品，人們先想起的也許並不
一定是情歌；可是若要說到
他的情歌，一定會有人想到
《今生今世》。這首收錄於
一九九五推出的專輯《寵愛》
的歌曲並不是在這一年第一
次同大家見面，一九九四年
電影《金枝玉葉》上映，張
國榮在電影中飾演着名音樂
監製 Sam，在電影的開頭演唱
了這首歌。由於當時尚未回
歸樂壇，同年收錄的電影原

聲專輯中張國榮的歌曲都交由作曲的李迪文演唱，直到哥哥重返樂壇，才在新專輯中收錄了這些歌曲。

人人都知《為你鍾情》是一首「婚禮進行曲」，但其實《今生今世》在影片中也同樣是以「求婚歌曲」出現的。電影裏 Sam 和一班老友相聚玩地下樂隊，之後目睹了朋友 Peter 因此跟妻子吵架，他沒有勸架，而是坐在鋼琴邊彈唱起了這一首《今生今世》，原來這一首歌是 Peter 結婚時請 Sam 幫忙寫的歌曲。

單由歌名《今生今世》便能猜想是怎樣一番濃情蜜意。現在的人似乎愈相愛愈怕說永遠，好像一切都是變數，而「永遠」這種承諾不到最後一天，又怎麼能知道是實現還是毀約。也許真的能有一個人讓你覺得縱使未知再多，於此刻仍可以期待彼此要愛過今生今世。

這首歌並沒有刻意在演唱上提高難度，歌曲旋律簡單卻動人，張國榮的聲音

「願意今生約定
　他生再擁抱。」

真誠又深情款款，對很多人來說，這稱得上是一首以情動人的歌曲。在歌詞上，阮世生描寫的並不是常人難遇的傳奇愛情，歌曲的開頭是關於一個普通人在變數和失望裏對愛情滿懷期待，就像有人說到「愛人是一種能力」，學會等待、無所畏懼或許也是極為重要的前序。

前面一句還唱着「無懼長夜空虛風中繼續追」，在下一句已然變成了「風裏笑着風裏唱」，果然愛有着不凡的魔力，讓一個站在風中的人都變得溫柔。遇見你是一件太值得感激的事了，我在夜晚閉眼時幻想或期待過多少次你笑起來的樣子，今天終於能夠睜開眼看到，為此經歷過的苦澀都泛着甜味。

你點燃愛的火種，我日夜伴你入睡；這是一場自相遇就能夠確定「今生今世」的戀愛啊，絕不僅僅是一個人在付出或感受。一方開始，一方陪伴，來回之間，其實也因為有人願意攏住愛的火苗，也有人願意每晚在愛侶身旁入夢。到今生的最後一天，任地老天荒，我們的愛歷久彌新；於是如此便可以自信地約定「他生再擁抱」了。

那段年粵
有多好

DAY

19

野孩子

" 笑我這個毫無辦法管束的野孩子

連沒有幸福都不介意 "

我是在 Concert YY 2012 演唱會的錄像上才第一次聽完整首《野孩子》的。鏡頭前黃偉文穿着淡紫色西裝、推着嬰兒車和楊千嬅相擁，歌迷把這個擁抱稱為另一場「世紀大和解」，後來有人在評論中介紹了二人的這一段軼事。

了解這段往事後再聽《野孩子》，總覺得它是沒有被人發掘出的珍寶，可是聽完一遍又一遍，發覺「珍貴」不僅是一句歌詞，而是整首歌

中黃偉文創造的故事，不禁感嘆於這首歌曲中黃偉文選取故事角度和故事本身的新奇。本抱着刻板想法，認為「野孩子」一定用來形容男孩，但是在這首歌裏，這位愛情裏的女生才是野孩子。黃偉文在整首歌中寫下幾句經典，讓聽歌的人感嘆其語言和道理的精妙，這首歌便隨着這句詞流傳開來。這首《野孩子》情節新穎，詞曲也似乎仍是黃偉文一貫風格，但卻給人留下無窮回味。

無論是歌曲發行的二〇〇一年，還是當今二〇二〇，黃偉文筆下的《野孩子》都極少成為現實生活裏他人的愛情故事；鮮有人經歷，鮮少人共鳴，故而這首歌要真正深刻打動人又只能回歸歌曲本身在故事上的創新。

要麼是喜歡一個人，對方另有所愛，只好遮掩着情愫難以表白；要麼和相愛的人分開，分手本身仍是拉扯和痛楚；黃偉文在歌曲中塑造的形象則不同，她或許先對他動心，他亦對她有幾分好感，若是尋常二人便水到渠成，但她深知他才不會安心於一段穩定的愛情關係，於是為了讓他愛下去，她只好一直跑在他

在世人眼中，她是那個高傲又不受管教的野孩子，但是在她眼中，他才是那個不願在愛情裏安定的小孩。所以她一面期待他吻下來，一面從未真正跟他擁抱；她把最初的悸動和歡喜，在和他一次次賽跑中，磨成了回憶中的不甘心和征服欲。或許到最後他已不再喜歡自己，但卻令他永遠記住了那個求之不得的遺憾。

身前。

儘管她一直心動，但她的喜歡在一次次追逐遊戲中被鐫得更深，到最後她成為他的白月光，他卻還是她心裏難以磨平的印痕。他總是要找到自己心頭那一塊朱砂痣的，或許他會全心全意愛那一位，或許他在周遭靜謐的時候，不時想起一抹甜的月光；她也從未得到她喜歡的人，也許她知道結局，也許她一開始就明瞭相愛才是最壞的故事，所以她為他遮去野孩子的影子，做了他的野孩子，「連沒有幸福都不介意」。

— Written by Lesley

DAY

20

共你痴痴愛在

" 風中仍共你痴痴愛在 未讓暴雲壞諾言 "

即使那海枯青山陷 與你的約誓 也不變遷

「山無陵，江水為竭。冬雷震震，夏雨雪。天地合，乃敢與君絕。」小時候最早聽過與愛情有關的誓言，來自漢代這一首樂府民歌《上邪》。

世間萬物的運行遵循自然法則，以上民歌中提到的五個條件自然是不可能發生，否則人類的基本生存條件也將不復存在。而連用五件不可能的事情來許下自己「不與君絕」的承諾，其中表露的愛之堅定更是可見一斑。

那段年粵

有多好

在以前，這種運用自然界物象作為參照物的傳統情話很是流行。雖看似誇張，但由於它們一般都存在特定的語境或情感背書，便不會讓人覺得輕佻虛偽。

可若是脫離了當時的語境和背景，直接再摘出來放到如今厭倦做作矯情的網絡文化環境下看，這類情話就會顯得有點俗氣浮誇，聽罷便覺只是三分鐘熱度。

這跟我們有時候聽一些老歌的感覺是類似的。

因為父母的關係，從幼童時期開始我便是聽着一些七八十年代的經典粵語金曲長大，像這首《共你痴痴愛在》就是至今我仍能將歌詞背得滾瓜爛熟的一首。

後來再讀到《上邪》，很自然地便將這兩首詞作聯想到了一起。

同是借用自然界物象傾訴愛意，《共你痴痴愛在》與《上邪》有着異曲同工之妙，都是非常傳統的中國式情話表達。而更為現代的《共你痴痴愛在》，則加入了時代變遷的動蕩因素，繼而表現出愛中的那份「痴」。

《共你痴痴愛在》原是一九七九年電視劇《風雲》的主題曲，原名叫《風雲》，由顧嘉輝作曲，黃霑填詞，仙杜拉演唱。創作班底與時代背景的加成使得這首作品一直是傳統情歌當中的經典教材。

大多數熱戀中的人確實都有這麼一種絕對化心理的：除非不可能發生的事情發生，否則我將愛你不變。且不論許下諾言的人是否只是一時興起，但在那麼一刻願意以一個如此苛刻決絕的條件作為前提，至少那一刻的真心着實讓人難以質疑。而在經歷過人生的風雲變幻之後，如何面對那被現實擊垮的誓言，《共你痴痴愛在》就為我們提供了一個教科書般的答案。

面對世界由「清」到「俗」的轉變，原本美好的一切都逃不過變換，「再也不見舊時面」，而我們也只能無力地發問「是誰令青山也變，變了俗氣的嘴臉？又是誰令碧海也變，變作俗流滔天？」可貴的是，黃霑骨子裏終究應該是勇敢的，明知道世道在變壞，人也在變壞，他仍願意鼓勵人們不顧後果地共有情人「痴痴愛在」。

二〇一四年，《風雲》更名為《共你痴痴愛在》，成為了電影《竊聽風雲3》的主題曲，經容祖兒重新演繹。配合陳光榮更現代化的編曲，你是否仍舊能感受到「即使那海枯青山陷，與你的約誓也不變遷」的那份堅定？

——Written by Recole

DAY

21

臭男人

" 總之喜歡你 不須講天理 "

真正喜歡一個人，是沒有道理可言，無據可依的。

明明有外形更出眾，身家更豐厚，每日西裝革履出入中環的「筍盤」在身旁，但就是沒有理由地，喜歡上一個「臭男人」。或許身邊親友和理性都告訴你，當然是選外在條件好的那一位呀，日後日子會舒服點的。但是，真正喜歡着一個人，懶理甚麼外在條件，也無懼日後日子要捱的苦，只想每天

那段年粵
有多好

醒來，睜開眼就見到這個「臭男人」。

但是總會有人苦口婆心地告訴你，感情都是慢慢培養出來的。現在不喜歡不要緊，慢慢就有了。這樣的說話聽起來沒有錯，後來想想，可以慢慢培養出來的是感情啊，但終究不是愛情。

「是你這臭男人，使我天空飛」《臭男人》——謝安琪

「喜歡我那份臭味，會叫你失重天空裏飛」《K型》——張繼聰

有一種愛情叫張繼聰和謝安琪，有一種愛情叫臭男人和K型。

《臭男人》發行於二〇〇五年，那時候我們還不知道阿Kay謝安琪口中「有了你這世界佈滿細緻簡單小趣味」的「你」是誰。在這些年後，我們再聽這首歌，回想起這對一起共患難的模範夫妻，也愈聽愈明白這句「總之喜歡你，不須講天

理」的真諦。

兩人婚姻的早期階段，常被外界指關係女尊男卑。但與其說張繼聰幸運遇上謝安琪，我則認為是兩個人的幸運遇上命中注定的另一半。看着張繼聰一直的努力，用自己的行動去令這個家庭變得越來越好，變着花樣地寵着阿 Kay。他們兩的愛情豈能又何須旁人用三言兩語去評價與證明呢？

談及愛，提起矢志不渝總覺得很虛無。甚麼是愛，又是甚麼可以令一對戀人甘願放棄整座森林，眼中只能容下這一位？速食文化當道的世代下，現代人的愛情觀也隨之變得很個人主義。我們大可「自私地」去找一個愛自己寵自己，然後自己正好也愛着的人。但熱戀過後，這段關係有多麼的非他／她不可，自己又願意為此付出多少，才是一段關係真正的「分水嶺」。

所以自覺愛情應該是純粹的，純粹在於我們可以「總之喜歡你，不須講天

理」，可以「不必多演戲，假裝討好你」。雙方願意為對方付出，且不求回報地。

哪怕是明知道在一起會遇到困難，不論再給你做多幾次選擇，你也會毫不猶豫地選擇這個「冤豬頭」。

還是要相信，會出現那麼一個「臭男人」，把你寵得天上飛。相信愛情，不將就地；相信愛情，不輸給現實地；相信愛情，不信命地。

—Written by Clover

DAY

一

22

終身美麗

" 任他們多漂亮 未及你矜貴 "

如果不是電腦日曆自動

提醒，她一定想不起很早以

前她和他約好，這個聖誕再

看一遍《瘦身男女》。

在一個叫「聖誕節要看

甚麼電影」的投票裏，《真的

戀愛了》的票數遙遙領先；

每一年都是相似的投票和一

個不約而同的結果，她好奇

過卻從沒有真正想要看這部

電影；她想看《瘦身男女》，

這部電影甚至沒有被其他熱

烈討論的人提起，但是這才

那段年粵

有多好

是她的真愛。

從灣仔找到銅鑼灣，他們還是沒有找到那種點映式的私人小型影院。後來他在 iTunes 上找到這部影片，於是兩人拖手坐地鐵回到旺角；上樓之前，她在路過的 7-11 買了兩罐啤酒。還是下午，即使房間擠逼只有一個窗戶，陽光也照得很滿；她把百葉窗放下來，室內的燈都沒有開，她和他在十三寸的屏幕上第一次看完《瘦身男女》。

記不得是為甚麼提出，又是誰最後是選定這部電影，分明定位在喜劇片，她看到最後瘦身成功的 Mini 同肥佬勾勾手指的時候紅了眼睛。

「其實我覺得我好像她」，等到片尾的名單播完，她這麼說道。

「你又不肥。」他愣了一秒，想不到別的話可以接，其實他知道她是甚麼意

思，只好伸手摸她的頭，然後用手指繞她的髮尾，「多相信自己一點，你很努力，你是很好的。」

她覺得，好像只有他可以看懂她的異想天開，又讀懂她一句不着邊際的感嘆。曾經有一位好友用二〇一二年一部電影的主角來形容她，她查了影院，這部影片沒有上映，於是在一片平庸的分數裏，找到觀眾對於主角的描述：「周圍人都覺得她很傻。」她理解了一下，覺得「傻」之後還應該加上另一個字來表達這個人的感情。

但是他很好，他一直很好。在所有人都不能理解她的那些怪想法、總攔着她去試一試的時候，他說：「其實你為甚麼會有這麼多奇怪的想法呢？」她以為他要像其他人一樣評判她的各種好壞，但是他很認真地講：「好像就是因為我們都想不到，所以這些想法才很珍貴。」她後來想過很久，她覺得他並非真正完全明白她想的東西，但是她依舊很感謝他以尊重和理解保護過眼前的人。

「給我自信 給我地位
　這叫幸福 不怕流逝」

第二章
共你痴痴愛在

日曆的提示已經縮進電腦的通知欄了。她不知道他是否覺得用一生用來理解她太難，所以找另一個更合適的人，讓彼此都好過。她清空了通知，站起身關燈，房間被昏暗暮色裹挾，她打開 iTunes 購買這一部影片，在另一台十三寸電腦上一個人看。她覺得自己還是被理解的，即使那個說着「珍貴想法」的人最終離開了，她不會質疑那一句話是否仍然真誠，也不會在以後再隨意質疑自己了。

— Written by Lesley

DAY

一

23

三十日

" 由這一分鐘 我一生 就只有你 "

明日縱使不堪 阻不到我用心愛你

側田曾經表示，《三十日》是自己寫過最喜歡但卻沒拿獎的歌。

很多情侶在熱戀之時，都會熱衷於記下「在一起的第 X 天」，然後每到特別的數字就會過一個十分有儀式感的紀念日。原以為這裏的「三十日」就是指戀人攜手度過的第一個月紀念日，但歌曲開篇就給出了另一個頗讓人意外的答案：「逐晚倒數，為見你準備 願你快點又與我

對於另一半的牽掛和愛惜。

「一起」，這個「三十日」居然是二人不在一起的日子，短短這一句足以感受到男生對於另一半的牽掛和愛惜。

當大多數聽眾代入歌中的「我」裝作暖男，又或幻想成為歌中的「你」被百般寵愛時，細心的人也許能察覺到，這段感情其實已有一點裂痕，分開這「足足一個月」裏，雖然會保持通話拉近彼此的距離，但很多時候卻是「偏偏竟不知怎說起」。但不得不說，這道裂痕在歌中藏得十分深，在「由這一分鐘我一生就只有你，明日縱使不堪，阻不到我用心愛你」等一連串甜蜜情話、愛的承諾中，就算勉強找得出任何蛛絲馬跡，都可能會被說是疑心重或想像力豐富。

但若然能夠一邊仔細聽一邊對着螢幕上的歌詞逐句感受，會發現詞人方傑在歌裏埋下了一個重要伏筆，就是「讓我終於都明瞭」和「讓我終於不動搖」中的「終於」二字，這從側面反映出歌中男主確曾有過迷惑和動搖之時；不只如此，後一句「原諒我卻試過傷害你」，則更加直接地交代了二人的情感裂縫。

而在用力盡訴情話「迷惑」了聽眾過後，歌曲結尾處竟然來了個「自打嘴巴」，簡單地透過一句「如若你欠信我的力氣，我唱這首歌為你」道破了這首歌曲的初衷，就是想博回你的信任。若然再將此歌結合側田的親身經歷一起解讀，便會更加清晰。自小對愛情較為悲觀的阿田，難得可以遇上一個可以改變他、令他相信真愛的人，最終卻因為自己的不懂珍惜而錯過了對方。愧疚和後悔使他忍痛寫下了這段旋律，並親自填上了英文歌詞。

I'll spend my life here beside you in every way.
For I have nothing left to be here on this earth today.

這些動人詞句的背後，原來隱藏着一顆愧疚的心；這份本應要兌現的堅定承諾，現在卻成了歌者的自言自語。

LYRICS BY：林夕

COMPOSED BY：陳輝陽@好好笑

SINGER：

盧巧音

DAY

24

喜歡戀愛

66 麻木的我與你暗中往來 99

殘酷的卻是我太喜歡戀愛

要談《喜歡戀愛》，不知道從何講起，因為本人是不喜歡戀愛的。一直以來都有這樣的疑惑，為甚麼要那樣渴望戀愛？是渴望「戀愛」還是渴望「愛」？

這首歌如此經典，聽廣東歌的人應該不會陌生，一句「誰人都可愛，誰也可不愛」，這種苦戀中的無謂，盧巧音一唱，淒絕又叫人動容，令人喟嘆。

那段年粵
有多好

「喜歡戀愛」或者也是「沉迷戀愛」吧，也許亦是自己和自己的角力。渴望「戀愛」是對某某，對特定的某人，而關於渴望「愛」，更多也許是是對着自己。

但我想不是人人都有資格「喜歡戀愛」的。愛一個人，或是捧着一份愛，都要花太多精力、太多時間、太多心思。互聯網如今這麼發達，能夠剝奪一個人這麼多時間，然而戀愛的殺傷力卻是絲毫不遜於它的，更為甚者，就算不是戀愛，關於感情和關係的事情總是可以令其冥思苦想不得其解；工作、學習都要被擾，一點點動心就能沉下去，何況是一場戀愛的威力呢？於是我對戀愛總是又敬又怕，走避不及。

期望別人好，期望別人快樂，那種遠遠的屬於他人的東西一旦實現，自己得不到的好像也就得到了某種虛幻的應許。也許要自己去嘗試戀愛太耗費心神，又會生出太多痛苦，因此現在大家都不再「喜歡戀愛」，偏偏喜歡「戀愛」。「殘忍的」已經不是「太喜歡戀愛」。

不變的，最真切的也許都是那句「被我喜歡的都離開」。以前會想，其實生命中哪有那麼多的留不住？只是人想要的太多了，太貪心，因此總覺得自己是世上第一悲慘的孤家寡人。明明有那麼多在乎你的人在你身邊，但人總是只看到自己沒有的。

現在轉念想想，也許那些「我喜歡的」，並不是那些甚麼關心、甚麼擁有的東西，而是真的一點點的「愛」和理解，那種不用償還、沒有後顧的東西，是「我」的鏡子，是我伸出手去，沒有言語的恆溫，抽象的避難所，是愛人的名字。「被我喜歡的都離開」，釋然和絕望。

「或者喜歡你，完全為麻醉自己」，或者沉迷於甚麼事、甚麼人，完全為麻痺自己，期望自己還是個真的人，是有能力接受愛和愛人的人，是能夠喜歡戀愛的人。

像這首歌裏唱的那樣愛一個人、一件事，就算痛苦，也是福分。

DAY

25

阿四

" 我自知貢獻極微 未滿足你到完美

不過亦會生氣 如能親親你 做牛亦爭氣 "

你是「阿四」。

畢業前的某一個晚上，我邀請了一群好朋友來我家聚會，包括你。大家一起燒烤喝酒、談天說地，大概持續了四五個小時。凌晨時分朋友陸續離開，我竟然被搞得亂糟糟一團，我竟然有點後悔。但你還沒走，也沒答應甚麼就自覺地收拾起來，擦桌洗碗拖地，還陪我來回走了一兩公里路去買洗潔精。

那天前，我們還是朋友。

在一起的頭一兩年，我不時會在你的歌單裏發現《阿四》的播放痕跡，我沒太在意。「我自知貢獻極微，未滿足你到完美」，這歌確實蠻洗腦的，是那種由內到外都散發出慘情歌氣味的口水之作。

我比你大一屆，畢業後剛開始工作，生活就變得忙碌起來，還沒畢業的你經常會下課後跑來公司附近，等我下班然後一起吃飯，路途不近，一來一回估計也要兩小時，但我鮮有送你回學校，通常是到我家附近的車站目送你上車離開。

你不會忘記每個紀念日，還提議每個月都要拍一張拍立得；我每次生日都會收到蛋糕和你親手寫的卡片，祝福文字從不敷衍，真誠是你最大的本領。你為換我高興「做太多事情」、「不計較場地」、「怎都不抱怨」，我有煩惱、不開心的時候，你總一旁細聽，「務必給我反應」。我喜歡你，但自問付出沒你多。

一

我是「阿四」。

最近，我們開始住在一起，但你工作變得很忙，發訊息給你經常是已讀不回。你會忘記吃飯、不做家務，還會經常讓我在公司樓下等你。我會介意、比較，還會有意無意地埋怨你沒時間理我，而每為你做一件事情，我好像都希望得到些回報。我們因此經常吵架，你說你有不對，但曾經也試過如此待我。

誰是「阿四」？

後來我終於開了口問你，你聽了這麼久的《阿四》，有沒有甚麼感想。你說，這個「阿四」是個矛盾體，他當然覺得自己不應成為愛情奴隸，但又不介意一味付出。「完全沒對比，給予沒餘地」，這看似不求回報的背後，其實是危機四伏的畸形關係。

當我問你覺得事情應該怎樣解決時，你的回答令我恍然大悟：「其實對方未必覺得你做阿四是件好事，只是你單方面認為自己偉大無私。給予和付出本身就很難衡量，更不應該拿出來對比，有覺得不舒服的地方及時攤牌說出來就好，不要一直放心裏。」

誰是阿四？誰不都是。

「而愛就似長途飛機，耐性與稱心贈你
相信用心從頭到尾，不怕甚麼延期，無需依靠運氣」。

_Written by Man仔

「天天奔波拼命 要換你高興
　那怕報答是零 能為你做太多事情」

DAY

26

愛是最大權利

66 憑我徹底的勇氣 愛是最大權利 99

梁靜茹一首唱到街知巷
聞的《勇氣》鼓勵了很多為愛
裹足不前的人，愛就勇敢去
爭取。芸芸廣東歌庫中，Ping
Pung 不也是有首《愛是最大
權利》為我們加油打氣嗎？填
詞人夏至一句「憑我徹底的勇
氣，愛是最大權利」擲地有聲
地呼喊着：儘管去行使我們
每個人最大的權利吧！

年少的時候不懂愛，似
懂非懂地把「可不可與你放
膽嬉戲，忘掉日與夜那些限

那段年粵
有多好

期」寫在社交平台的個人狀態上。盼望自己那時候可以忘掉繁重的課業，與喜歡的人放膽地嬉戲着。這是多麼浪漫的一個狀態，忘掉時間也可以忘掉那些所謂的規條，至少不必要蒙上早戀或行為不端正這個「罪名」。

不過呢，人們常常高呼着「愛是最大權利」，又鍾情於對別人的愛指指點點。

早戀會被家長師長不斷地教訓，長大了不戀愛不成家，又會被親朋戚友日夜敦促。兩人外貌身高不夠匹配會被討論，不門當戶對又會被說攀龍攀鳳附貴。若與外國人戀愛被說愛食洋腸，如若是姐弟戀、忘年戀、同性戀等這些長期受爭議的戀愛形式，就更不用說了。

如同呼吸、睡眠、口渴、飢餓等本能般，愛也是我們生而伴隨的本能之一。既然我們不會去品評別人的其他本能反應，那我們又有甚麼資格站在所謂的道德高地，去評論別人的愛是正常還是失常？反觀，自己又有沒有必要為了討好別

人，去談一段「正常」的戀愛？

有一句話是這樣說的——「有三樣東西是不能隱藏的：咳嗽，貧窮和愛。」或許有人在談一段不夠「正常」的戀愛時會為此拼命地藏着掖着。但有時候，他或她的一個神情、姿態或語氣早已讓愛意通通溢出來。看吧，愛是藏不住的。

有時候在路上遇上一對對無畏別人眼光、牽着手前行的男生，都會覺得這個場面很偉大。「不管身邊幾多無聊道理」，憑着「只知愛你」的傻勁「任天塌下亦前行」。勇敢去愛，說起來太簡單，但說實在的，只有當事人才知道彼此的第一步、第二步、第三步……每一步行得有多難。

後來我又想了想，看見性小眾會覺得他們勇敢的這個反應，其實已經將他們歸類為「非我族類」。面對性小眾的愛，有人嗤之以鼻，有人鼓勵，有人包容。「包容」二字看是褒義，實際上不就是把某一群體看作特別群體去對待嗎？

「不理場面不偉大
　我共你始終同遊生死」

不知道哪一天，人們可以不對別人的愛指指點點。走在路上，遇到不同形式的關係也可以一視同仁。畢竟這些關係的本質——「愛」，是一樣的。

去愛吧。這既是我們最大的權利，也是我們最大的權力。

── Written by Clover

有哪個可與你相比？

出現過在生命中的

記憶中找你 愛在

播放 清單

DAY

27

你瞞我瞞

“ 你瞞住我 我亦瞞住我太合襯 ”

新手機剛到手的時候，按螢幕都會輕輕地按、輕輕地放，擔心在上面留下哪怕一道淺淺的劃痕，但用久了之後，即使手機摔在了地上好像也沒甚麼大不了。愛情大概也是這樣，初初相戀時，她皺一下眉、或者半刻沒找你，你都會擔心，都會心疼。到後來，就算她掉眼淚，你也不太關心，只覺得只是她發脾氣。

不愛對方時，和他相關

那段年粵
有多好

的一切都變成了例行公事。

林夕在《你瞞我瞞》第一句就把這種感覺描述了出來：「約會像是為分享到飽肚滋味」。《你瞞我瞞》講述的是一對同床異夢、臨近分手邊緣的情侶的故事，描述主人公在明知對方早已移情別戀後仍然無法自拔、無法抉擇的悲慘處境。

一開始時，總有一個先愛上，而分手前，也總有一個人先不愛了。難道愛只是一種感覺，有期限且稍縱即逝的嗎？兩個人彼此吸引，共同走過一段路，有的人的路很長很長，有一輩子那麼長，有的人的路很短很短，短到我還深愛你的時候，你就愛上別人了。

吵吵鬧鬧、無所顧慮是熱戀時的狀態，而現在，主人公和他愛的女生之間只剩下了沉默、客氣和敷衍，表面的風平浪靜，內心其實早已頹垣敗瓦。「微笑靜默互望，笑比哭更可悲」，這也許就是走不下去的感覺。

表白需要勇氣，而分手也需要。當沒有這份勇氣的時候，你不再愛我，但我們仍在處在戀愛的關係中，也就是歌中所說的：「你瞞住我，我亦瞞住我，太合襯」。你瞞着我在外面喜歡上別人，我也瞞着自己，假裝不讓自己知道你已經不愛我的事實。

「無言的親親親，侵襲我心，仍寧願親口講你累得很」，與其無言相對，有時候還不如痛痛快快吵一場。Twins 的《朋友仔》裏有一句大家都會唱的歌詞：「冷淡令人很難受」，朋友如此，情侶更甚。為甚麼要成為情侶，就是因為在我眼裏，你是那個我最信賴、相處得最舒心的人；我們可以分享快樂，也可以共同承擔悲傷。當我們都不再溝通、不再在乎對方時，還有甚麼東西去支撐「情侶」這段關係。

我們誰都能猜得到最後的結局，但我們還是選擇等一下、瞞一下，直到耐心耗盡的那一刻。

那段年輕
有多好

「就算怎開心皺着眉
　盡管緊緊抱得穩你
　兩臂　卻分得開我共你」

DAY

一

20

他不慣被愛

" 平日太自愛 他不慣被愛 "

唯恐困在懷內 討厭被期待

兩個人相互喜歡，就可能會走在一起。你可能會因為他的一個眼神喜歡上他，也可能因為某個共同興趣而喜歡上他，但你知道的，喜歡並不等於愛。

他追求你的時候，會表現得非常浪漫，讓你感受到他真摯的誠意和渴望；但在一起後，你才發現，他喜歡的是新鮮感，「天生愛競賽，他只愛示愛，贏得你認同後，興奮又無奈」。在一起之

後，他的熱情迅速減退，他不再花心思去做當初追求你時做過的事情，你的一切主動亦成為了招他煩厭的原因，你覺得被得到後的自己，好像不再值得被愛。

「平日太自愛，他不慣被愛，唯恐困在懷內，討厭被期待錯在你關心他將來，哪知他喜歡主宰」。

在他轉淡的第一刻，你以為是愛的方式不對，然後用盡所有辦法去補救和挽留，但是無論你使出千方百計，都無法喚起對方舊日的熱情。其實，這並不是你愛的方式不對，而是你愛錯了人。

因為他愛的並不是你，只是想藉由你的關注和愛從而證明自己的價值，同時獲取刺激，所以當他達到目的之後，就沒有繼續愛你的需要。而他如何繼續證明自己的價值，那就是去尋找下一個「你」。

「角力追逐是男士玩意，越難越滿足，他要征服，你太快被制伏」。

作為對他已沒有新鮮感的你來說，你做甚麼都已經留不住他了，你只不過是他實現自我滿足的工具罷了。所以，這段失敗的感情並不是你的責任，你不要再自責內疚，你已經足夠好，你也值得被愛，你只不過是在想要一段穩定關係時遇到了一個花花公子罷了。

在整首歌，我唯一不認同的一句歌詞是：「你我太習慣，愛得坦誠，這個惡習要改改」，我認為坦誠是一段愛情的必需品，只是假如把坦誠放在一段錯的感情中，會加速耗盡對方的新鮮感，而假如把坦誠放在一段對的感情中，我們彼此都能走得更近，走得更遠。

坦誠不是一種惡習，只是有時候你的好，還沒有被珍惜和重視而已。

Written by Jeekit

DAY

29

還有甚麼可以送給你

" 我送過你一片 藍天空 "

或者未來難做到 更完美

我要送給你一個世界。

不是全世界，是一個由我親手打造、搭建的地方，逼仄卻明亮，或許只可容身兩人，卻又廣袤至足以容得下我們所有美好與理想。

記不得是甚麼時候說過這樣的情話，又在何時發覺這樣太夢幻太不現實，於是緘默其口。在聽到陳奕迅的這首《還有甚麼可以送給你》時，好像找回了一點過去的

感覺。前奏響起，本來以為會溫柔又纏綿，第一聲鼓點之後弦樂拉出旋律，伴隨着人聲的進入漸弱，但是鼓點並沒有停，和陳奕迅的音色混在一起，有一種低啞和滄桑的感覺。

事實上這首歌並不關於人到中年時的失落感慨，它甚至應該和時間帶來的粗糲感覺毫無關聯。單看歌名不覺得這首歌像詩，可是周耀輝一字一句，就好像真的寫完青春熱戀時候，因害羞而沒有遞出去的那首情詩。

送給你一剎透明、一串蛻變、一片藍天空。長大以後我們再談論禮物，它們通常和金錢相關，可以被明確地表述和標價，只有還沒長大的時候，送出一個又一個不知應該如何描述的抽象物品，可能是為了掩飾積蓄尚不充足的尷尬，可能是真的年少愛做夢，想把這些最好的都贈予對方。

這樣的禮物其實也不賴。送一個塑料水瓶當作透明，送一個折射光的玻璃，

或者有幸，把你世界裏最柔軟的一塊包裹，讓它在不論甚麼時候，都能有陽光穿過。兩個人在一起，總是不能一成不變；你變得更好，我也緊追上來，再牽着手一起跑。

後來又和你一起旅行，真的送了你一個世界，因為你說這就是你的世界，再細數過去生活裏的一切都有彼此參與，於是又是一份不太值錢的禮物。再後來，在想未來那麼多年，每一天都應該要送你一份紀念禮，送你一句詩，送你一個清晨六點鐘的吻，計劃了一千多天，就再想不起「剩下甚麼給你」了。

又開始想甚麼不可以給你，是不是除去那些不能夠當作禮物的，其他都應該贈與你？遺憾不應該給你。

一天又一天，儘管禮物都不太一樣，愛意卻總是沉甸甸的，沒有甚麼變化。怕你就這樣膩了，可是冥思苦想，又真的不知道還有甚麼可以給你了。但是如果

沒有甚麼可以給你，我們還應該在一起嗎？

到底應不應該啊？

聽到這裏，又想起那個學校節日晚會上，執意要跳上台唱一首情歌的男孩。

他調着麥克風，因為緊張呼吸都有些急促，背着的吉他是最普通的那一種，明明沒有學過，卻練習了很久，一定要在今天彈一首曲子，唱給對方聽。他開始撥弄吉他的弦，只有一種樂器，所以聲音顯得單薄，一開始全場都很安靜，唱到其中

他很輕地說「這首歌送給你」，於是大家都開始尖叫和歡呼。

你又想起，這首歌旋律裏敲響的鼓點就像那個最有朝氣的少年，歌唱下去，他愛下去，輕狂又深情，有的時候帶着一些委屈的小心思，偏偏仍然愛得熱烈。

DAY

30

愛人

❝ 壞了千萬盞燈 燒光每段眼神

只發現和你衣不稱身 ❞

「只怪我一心愛人」。

現在講起來，我已經成熟了，但不知道是不是因為以前的事，我待人的習慣變了一些。

我知道愛人的博弈理論，雖然沒有刻意應用，但也在不知不覺間套用在愛情中：如果你太愛對方，對方就是享受寵愛那方，那你就會吃虧；如果有求必應，只會一直受人擺佈；如果對一

件事情過於緊張，只會適得其反。這些道理在多次親身體驗中，我體會得很深刻，有時候甚至會覺得有些可笑，之前說着「這些想法也很珍貴」的人離開了，你又只會說「你總該磨平你的稜角」，原來失戀總有後遺症，我也還是在討一個人的喜愛。但為甚麼要成為虛假的人為甚麼要成為虛假的人，才能夠延續他人的喜歡呢？這件事怎麼說也不是很合理吧。

仔細想想，之前的確是我抓得你太緊了，花那麼多力氣，卻只讓你看見我的缺點。不過，離得太近只能看見微末處，不能看見全局也是自然的，只盯着自己腦袋裏那一點點問題，不經思索、自私地表達內心，總會令人受傷的。我現在只記得當時沒下雨，也不是天晴。

「我知道我做得不太好，的確是管得太多了。」我感覺自己快要哭了，但是礙於面子，還是沒有哭出來，後來想起，覺得自己還是驕傲得有些變態，都到分手這個地步了，我該想辦法博得一點同情留住你才是。

「是，但是這不是最大的問題。」你頓了一下，「你實在讓我壓力太大了，我承受不起你的好，你給我的不一定是我需要的。」

我沒想到這種電視劇裏吵架的話會發生在現實生活中，忽然覺得有些魔幻，但一句話也說不出來，勉強說了句「對不起」。

你立馬說了句：「就這樣吧，我們也沒甚麼好說了。」那一瞬間，覺得你真的很冷漠，本想立馬站起來質問你為甚麼要這麼說話，但是我知道我不會，我沒攔你起身，也沒攔你要走。

我不想問你為甚麼對你好也是錯的，因為我自己也知道這是錯的。

現在覺得特別滑稽，你走後我眼淚就掉下來了，我一直哭一直哭，感覺到該為他掉的眼淚都流乾了，感覺眼前任何東西都是在雨天出現，灰濛濛的。

我走到街上才發現天已經暗了，雲也是虛浮着的，濃郁的藍色，街燈都亮了，淡黃色的，然後眼淚是淺水色的，他們都混在一起，燈壞了。

我難過，但是我現在已經不記得我當時難過的心情了。「告別就是難過的」我告訴自己，但是我沒有時間浪費在難過上。人際關係太複雜了，愛也太複雜了，一不小心跌落進去，就要用精力來撐過去。

我想我改變了，做事變得有分寸。大家都愛喜歡退讓的人，用戰略來處理人與人的關係，做一些計算和思考。我想我變得更好了，更懂得拿捏自己的感情，更知道進退，更識趣了卻同時不確定自己會不會有天忘了怎麼愛人。

「壞了千萬盞燈，燒光每段眼神，只發現和你衣不稱身」。

那段年嘢
有多好

DAY

31

天窗

" 毋須打開天窗 "

能裝不知 也算體諒

影視劇裏有很多分手的場面，其中印象最深的應該算是某集電視劇開頭，情侶熱戀多年，女主角猜想或許愛侶做好了今晚求婚的準備，於是滿懷期待鄭重赴約，對方卻直接了當地提出了分手。

後來再想起這個場景，是在回顧張敬軒二○一四年演唱會短片的時候，聽到了他和容祖兒合唱的《天窗》，也由此才知道，原來除祖兒

獨唱的之外，這首作品還有跟周柏豪的合唱版本。

並非想重演記憶裏的劇情那樣跌宕起伏，但原來現實的分手那樣平靜的。這一家常去的咖啡店，以前約好總有一次要來這裏坐整個下午，把下午茶點心盤裏的三明治和蛋糕全部吃完，再一起牽手回家。明明還是伴侶，卻已經很少相約見面，搬出了另一位的家，平時連相見也算是罕有。難得聚一次也沒話好說，他幫她點了她後來最討厭的一種茶，這一刻雙方都覺得，好像已經到了應該分手的時候了。

比起獨唱裏在沉默的時候唱道「逃走還更方便」，合唱男女主角一來一回，倒是將這個過程體現得圓滿。即使面對面無言以對，兩個人內心卻被各種想法填塞。一方覺得默不作聲尷尬得讓人想逃，一方又覺得於心有愧，明明相約時表面都是說着要見一面，卻在心底練習好分手的對白。

不用打開天窗，也不用把實話說完。模模糊糊了整場，兩個人草草飲完一杯茶，最有一分默契留在付賬。似乎誰都沒能把分手宣之於口，又彷彿到了最後一刻，一方走出大門的時候，分開就是默認的結局了。

有趣的是，對比單人版與合唱版，黃偉文修改的幾處歌詞讓故事情節更加豐滿。獨唱裏一句「事實上我亦理解不忠的心酸」，分手的原因便已經瞭然，也許是合唱裏是雙方的想法，便顯得委婉更多，這一句及其下句都被改為男方的歌詞，分明已經出軌，已然決定分手的一刻還要「臨陣卻覺得心軟」。女方唱道「毋須開多一槍」，可是犯錯的伴侶唱「誰想開多一槍，實在殺手還會心傷」，看似滿足了她的心願，可是當她決心「我會扮作無人欠我，分開只因我想」時他和應着「我會落力來承接你，分手也要合唱」便着實滑稽無比；原來他的一切並非體諒，只是不願意認錯，亦沒有膽量面對。

埋單的時候，或許她已無心再維繫表象，只想盡快離開，或許她真的覺得一

次犯錯和一場感情都可以在對方付賬時清算；而他內心明瞭，不忠也好沒感情也罷，的確是他欠下的債，但是付清這一筆，是不是就真的可以贖回內心的坦然，一場感情到最後又落得誰欠了誰的結局，亦是着實可悲。

獨唱的 MV 最後，是女方拿起了那把槍。可是她沒有朝向餐桌對面的那位，而是把槍口指向了自己。原來這一場分手，不過是讓他得以結算，又讓她再中一彈。

「毋須開多一槍
　即使分手要有修養」

DAY

——

32

多謝失戀

" 明白要讓我這樣 年輕過 "

至懂得誰最合襯

不管你信不信，失戀在一定程度上，是可以讓一個人「脫胎換骨」的。

作為一種最為常見和普遍的「負向經歷」，失戀可以在短時間內對人造成巨大的情感衝擊和心理壓力，甚至讓人覺得人生充滿絕望。聽起來雖然稍顯做作矯情，畢竟對比起眾多的人間疾苦，失戀不過是個體的一件小事，但它確實是不少人了解眾生皆苦的入門課程。

那段年粵

有多好

比方說，對大部分少男少女來講，「失戀」這件事已經算得上是人生遭遇的首次滑鐵盧。於是在懵懂單純的青春期，最讓我們共鳴的是那一首首道出少男少女心事的傷心情歌，一字一句，滿是青春時代與歲月的哀愁。

與很多九十後女生一樣，我小時候對愛情的啟蒙認識大都來自於那些年 Twins 的少女情歌。《明愛暗戀補習社》、《戀愛大過天》、《女校男生》⋯⋯我們從她們的一首首金曲中明白了暗戀、初戀、失戀，甚至明白了和好朋友同時喜歡上同一個男生是怎麼樣一回事，小心翼翼地開始對青春的試探。

再到後來經歷了人生中的第一次失戀，她們的一首《多謝失戀》又教會我們失戀雖痛，但卻並非壞事，它既然已經發生，我們就一定能夠從中得到一些東西。

但人類的理解力有時候就是這麼狹隘，我們不但只能體會自己的感受，甚至只能體會自己「此時此刻」的感受，認為痛苦的盡頭難以想像，自己彷彿會一直

這樣為這件事這樣痛苦下去。因此在失戀這件事發生的初期，我們才會逃脫不了

「初分手數天，總會痛」的命運。

至於那些教導我們如何從失戀低谷中走出來的「雞湯」，除了讓人短暫麻痺一陣以外其實別無用處。無奈大家都明白，人剛失戀時，總要依賴一些盼頭日子才好過下去，於是也只好刻意做出一些努力，安慰自己相信「雨過後有彩虹」。

所以在《多謝失戀》裏面，黃偉文也並沒有奢望歌中的道理能起到立竿見影的效果，只是試圖以一個過來人的身份，與大家分享自己從失戀中都得到過甚麼。

「全靠當天喜歡過錯的人，今天先會自我解窘
明白小小的失戀不害人，更加添我成熟感」。

不知不覺，這首歌已經聽了快有十七年，我也從一個不知戀愛為何物的少

女，長成了一個懂得從失戀中「自我解窘」的大人。儘管我知道，在往後的日子裏，失戀依然有可能會隨時來襲，我也自問未能做到對其免疫，但至少我已中學會如何審視自己，直面失戀這件小事。

經歷過「從前學年中，自命情種，一出手愛得比較重」的悔不當初，總能換來「來年換時空，應該長進，再愛定更鬆容」的脫胎換骨。

多謝失戀讓我們相信，更好的愛，前面等。

LYRICS BY：張美賢

COMPOSED BY：鄧智偉

SINGER：

林峯

DAY

33

愛在記憶中找你

" 我情願我狠心憎你 "

我還在記憶中找你

凌晨三點三十二分，朦朧中接到朋友的電話。還沒等那聲「喂」說出口，就聽到了電話那頭的痛哭聲。「為甚麼他不要我了？我要怎樣才能快點忘記他？」這是再正常不過的失戀反應了。

若要從失戀者常問的問題中選出一個，「如何忘記對方」必是排在榜首的一道大難題，無時無刻都在困擾着人們受傷的心靈。畢竟愛這件事之所以會痛，常常是因

為我們對過去的念念不忘。

這也是為甚麼，我一直覺得《愛在記憶中找你》這個歌名，乍看雖俗套，實質卻非常一針見血地概括了很多失戀者的狀態：愛情它走了，可我將自己困在與你擁有過的記憶中，不願離去。

作為多年 TVB 劇集歌的御用填詞人，張美賢填的詞向來穩定性很高，通俗易懂且緊貼劇情，朗朗上口。比如這首她為林峯寫的《歲月風雲》插曲《愛在記憶中找你》，很多即使沒有看過這部電視劇的人，也能將其中的歌詞倒背如流。與其說它是為了劇中的華振邦和榮秀風所量身定做，倒不如說它只是以這一對有情人為模板，刻畫了愛在人們記憶中的普遍模樣。

「愛太重，深呼吸，欠缺空氣，愛太美，輕輕的，卻載不起」。

開始時，我們背着太重又太輕的愛，在腦海中描繪一段又一段的記憶。每一段路都被我們用愛留下一個標記，方便隨時回味。直到明媚天氣「突然驟變雪落雨飛」，我們害怕記憶遲早被沖擦得面目全非，於是忍痛回頭尋找。

「我還在記憶中找你」作為整首歌中點題的一句歌詞，直到歌曲的最後一句才出現。彷彿是一個一直沉浸在過去的痴心人，為忘掉對方努力做到「如果可以恨你，全力痛恨你」，於垂死的邊緣掙扎，在最後一刻卻終於痛苦地宣佈敗仗。原來愈是想把愛轉化成恨，繼而做到忘記和放下，愈是會適得其反，反而一遍又一遍地提醒自己記住它。

都不過是因為有「愛」。

想把一個人徹底趕出腦海沒甚麼好辦法，看電影、聽情歌，大吃大喝，甚至旅行、搬家都不管用。如果做不到下定決心將那段記憶暫時放下，那麼不管做甚

麼，最終都只會被眼前正在發生的事物帶回到記憶中，加深痛苦。

愛情太短，遺忘太長。也許只有試着不刻意去遺忘，便也不再需要「在記憶中找」。

—Written by Recole

「我與你 差一些 永遠一起」

DAY

34

雪再見

❝ 可否冰封世紀 ❞

留在昨天抱緊你

也許是因為「我住的城市從不下雪」，我們這些從小在南方長大的孩子，對雪總是有着一種說不清的執念。

每次與北方的朋友說起自己有多麼期盼看到雪，都總會冷不防地遭到他們的「當頭棒喝」……當你見過有些地方積雪積到五六尺這麼高，從此你便再也不會對雪有這種浪漫的嚮往。

但被各種文學、影視作

那段年鄶

有多好

品對雪的描繪熏陶多了，在慣常思維中，我們對雪仍是充滿了浪漫想像，認為雪與美，是畫上等號的。在很多與雪相關的文學作品中，雪所蘊含的虛無之美、潔淨之美與悲哀之美總是被展現得淋漓盡致，讓人一不小心就被一股強大的哀傷沉沉壓了過去。如遇到相愛、分手等情節，若是有了雪的加持，也能不自覺地讓人更共情。

在芸芸廣東歌中，也曾出現過不少以雪為意象創作的作品。粵港地區的地理位置，注定了這裏基本與雪無緣。然而，這也並不影響詞人們將各個地方令人嚮往的雪景搬運到自己的作品中，營造一種「物哀之美」。比如說「雪再見」這個歌名，莫名地就將「說再見」這件事蒙上了一層愈加灰濛的色彩。

《雪再見》的填詞人三本目居住於廣州，一個與香港一樣說粵語、終年見不到雪的城市。但他仍努力在作品中描繪了一個漫天飛雪的場景，像將我們置身於一片白茫茫的飄雪之中，畫面感極強。

「沒結果，但你沿途和我走過，摘過雪裏那花朵，似冰河，裏頭盛放的暖火」，從主歌開始，短短幾句，瞬間就勾勒出一個現場感極強的情節，也無來由地營造出一種淡淡的「物哀」。雪地裏，整個世界都銀光素裹，伸出手就能「摘過雪裏那花朵」。雪花落到手中，逐漸隨着掌心的溫度融化成水珠，剎那間便消失得無影無蹤。只是在那一刻我本認為「似冰河裏頭盛放的暖火」，此刻再回憶起卻像寒流般刺痛着肌膚，刻骨銘心。

冬天的氣溫給人的感覺太強烈了。寒風一吹，皮膚感受到刺激，就能把我們記憶中或溫暖或悲傷的回憶都檢索出來。

接着副歌部分的「那夜雪花，空中紛飛」、「茫茫冰天裏飄雪」更是將我們所能觸摸到的在雪地裏留下的那抹暗痕印刻到極致。

不禁讓人想起二十多年前岩井俊二的那部電影《情書》。在《情書》的結尾，

「如某天 於札幌我能重遇你
　茫茫冰天裏飄雪
　　像當初那般淒美」

中山美穗演的博子仰望天空，用力地喊了一聲「你好嗎？」。潔白的雪花漫無邊際地從無色透明的天空飄落，美得無法言語。「如今我不再可以陪伴你，全憑呼吸與心跳懷念起」，經歷了歲月的洗禮，如今博子想念的人已不在她身邊，但她對他的思念卻早已深入肌骨。

雪與愛情原來一樣，久了都會融化、消失。但在許多年之後，我們還是會記得當時在雪地裏的擁抱。在思念裏，你微笑，也悵然，倏地聽見冬天的風在耳旁呼呼吹過，然後發現那個曾經覆蓋着皚皚白雪的札幌，正悄無聲息地迎來春天。

這一場愛戀，早已被冰封在昨天。只是每每想起，心動的感覺依然清晰，依然溫熱。

DAY

35

分手總約在雨天

66 曾聽說雨天總要放手 總要分手 99

曾跟你約定下個淡季 浪漫旅遊

你說要走的一晚，連綿夜雨。

或許是對《流星花園》裏杉菜離開道明寺時的片段印象深刻，或許是受張學友一句「總要在雨天，人便掛念從前」潛移默化的影響，當你跟我說分手的那一刹，我竟感覺畫面如此地似曾相識，彷彿自己已經在雨中排練過很多遍一樣。

我曾經也好奇，為甚

麼分手這一幕總是被安排在雨天上映？科學派說是因為下雨天人們心情通常都不好，容易放大積壓情緒做傻事；迷信派說是因為老天爺早知曉你們會在這天分手，替你們惋惜落淚。

如今我親身體會過後，居然有種上天是為了幫助「隱藏我淚線」的感覺。當雨點紛紛從天而降，打落我的臉上，順着我的臉頰與淚水融為一體，就可以讓我在你面前假裝一副若無其事的模樣。無論多不願意接受這結果，此時此刻我都不想讓你知道了，因為那根本沒有任何意義。

「曾聽說雨天總要放手，總要分手」。

放手，並不代表能放下惦記，正如淚線隱藏，並不意味着我不傷心。我能預想到，失去你後，我應該會迷失好一段時間，陣痛會在我全身迅速蔓延開來，但我卻一直找不到止痛良方。我不知道怎樣去面對每天醒來的生活，一旦看到任何

關於你的信件物品，抑或想起某個浪漫旅遊的約定，我就會心慌意亂。我懷疑自己會忍不住去想你，默默關注你，甚至打電話找你。我猜想你也可能會有後悔分手的一天，驟然發現最美好的一切在從前。

但這又如何呢？我深諳愛情這玩意「錯過後那可回頭」。無論你我在未來的某一天有多麼不捨和懷念對方，分開早已是既定事實，無謂回頭，也無需回頭。「繼續做朋友」這種話也大可不信，畢竟又有多少情侶是說再見後真的會再見呢，難度要一直保持聯繫，直至我在你大喜之日送上祝福嗎？恕我做不到。

就這樣吧，讓這段感情隨雨水和淚水，一併流落地面，流進河道，流逝人間。然後剩我一人，「明日看雨點灑到滿天，總會掛念」。

有多少人在雨天失戀後，會專程翻出這首歌出來聽？又或者，在想分手之前想起這首歌，然後專門挑選一個雨天來分手。

我們的人生不像螢幕上精心設計的分手故事，並不是每次分手都能碰巧有大雨和應，但失戀者面對分手時那種麻木的冷靜、呆滯的痛苦，似乎唯有雨的洗禮可為，這大概就是為甚麼「分手總約在雨天」吧。

—Written by Man仔

那段年粵
有多好

LYRICS BY：火火

COMPOSED BY：Park・Keun Tae

SINGER：

關心妍

DAY

36

失戀哲理

" 相戀到尾 失戀到死 "

這種哲理 已是常理

「誰告訴過你，愛你的人
會愛你一生一世？沒有的，
你還是這樣希望？會不會只
是你自己想太多？」

「有沒有試過在家裏找
到他的東西啊？是忘了扔？
還是不捨得扔呢？是不是一
邊看一邊就忍不住流下眼
淚了？但你眼淚又有誰會
看見？」

「你醒了沒呀？還天天盯
着他的 Facebook 在看？偷看

到他還保存着跟你的合照你就笑了。那張合照已經是四年前的了。其實你有沒有發現，那張照片背景後面那個陌生人，今天，睡在他的身邊了啊！」

每次相戀都抱着一生一世的決心，但難免有幾次的真心只會換來傷心。失戀會給你帶來甚麼？創傷、教訓，還是哲理？苦情久了，慢慢總能體味出一些道理。因為失戀一場，學習能力要超乎想像。

A君告訴我，女孩要靠臉才能吃飯；B君讓我明白，地久天長，只不過是誤會一場；C君讓我知道，愛情的最高境界，是不吵不鬧不炫耀，不需要別人知道；關家姐在《失戀哲理》告訴我們，「相戀到尾失戀到死，這種哲理已是常理」。

在電視劇《潛伏》中，余則成說過一句話：「留戀，是一種高度近視」，留戀的人只會聚焦在當下的傷痛，看不清未來，也看不到希望，然後困在回憶的狹小小黑屋裏，怎麼走也走不出來。

有時候你忘記不了的原因是，你在失戀後總強迫自己去忘記，然而這只會徒增痛苦，如果迷戀冬天的被窩，沒關係那就睡多會吧，如果一時半刻未能放不下的，那就先別放吧。躺在床上，閉上雙眼，好好休息，然後對自己默念以下四個道理：

一、分手已經是一個既定的事實；

二、我的生活要充實起來；

三、扔掉與前任相關的一切物品；

四、下一段感情正在等着我。

時間是一劑良藥，它會治好你的「近視」，雖然下一次失戀還是會傷心、會埋怨，但傷過痛過後，總算是迎來了風輕雲淡。用《失戀哲理》劇場版盧覓雪的一句旁白，送給各位沉浸在失戀悲痛中的人們再適合不過：「如果你這樣都要選擇不開心，沒有人能阻止你，只不過，誰告訴你，愛情一定是痛苦的呢？」

DAY

37

Don't Text Him

"我最怕一再想起 似天空清澈的你"

每當聽到《Don't Text Him》這首歌，想起的不是MV裏男女主角在午夜裏自旺角走到尖沙咀畫面，而是二〇一九年五月《Serrini的童話世界》演唱會，那個在我身旁哭成淚人的女生。當Serrini深情地唱到「我最怕一再想起，似天空清澈的你」時，她愈哭愈厲害，是怎樣的一個人，是怎樣的一段情，能讓她這樣天心天肺？

自那次後，每每聽到這

首歌都會不自覺地心翳起來。是想起那個哭得很厲害的女生，還是想起那段無疾而終的關係？曾以為一個 like，一句 comment 或一個 message 能將我們的關係拉近，哪怕只是一點。誰知道你我的距離像定了格般，是「夏至秋天的距離」，也是「月與倒影的距離」。任誰都經歷過刻骨銘心卻又徒勞無功的一段，對吧？

喜歡上一個人的時候，總是小心翼翼的，恨不得藏起所有情緒，在對方面前要保持着若無其事的樣子，哪怕早已有千百隻蝴蝶在胃裏翩翩起舞。喜歡上一個人的時候，也是微不足道的，無限放大了對方，也就變得自卑起來。怕高攀不起，怕落空，也怕一旦道破了會失去這個能牽動自己情緒的人。只要名義上還是朋友的話，還是能藉機把你約出來，跟在身後靜靜地看着你，去享受這一霎的沉默光陰。

別人說「少女情懷總是詩」，這首說盡少女情懷的歌，也似詩一般。還有哪個詞比「天空清澈」去形容心上人來得更貼切？不是可愛、型格這些停留在表面的形容詞，而是像清澈的天空般，乾淨清爽，讓人期盼着能每天遇上，最好能一

直望着。在句與句之間承載着少女的心事，把這一瞬或那一刻的情緒和氣氛全然描繪下來。遺憾的是，這不是粉紅色的詩，是天藍色吧？既美亦哀傷，既溫柔亦堅強。

可是始終有一天，你會覺得夠了。沒有回應地喜歡一個人也總會有「夠了」的一天。當作出了 Don't text him 的決定時，想必你也掙扎了好一陣子。儘管帶點遺憾和不捨，也深知不能沉淪下去。醒了，還是覺得找回自己，做回自己來得更重要。「用最安好的距離，未會牽手的距離」，定格在這裏，也就夠了。

對，儘管不會再 text him 了，還是會想 text him。在日記本裏寫下一段段想要對他說的話，也翻看了二人的 chat history 無數遍，這樣的煎熬日子難免要過好一陣子。然後再過一段時日，看到清澈的天空還是免不了會想起他，但那已是淡然的。不過呢，還是很感激命運的安排，讓生命中曾出現過這樣的一位。

DAY

30

日落時讓戀愛終結

" 分手這過程 黃昏中上映 "

戀愛在日出時開始，是天注定？

那天清晨三點不到，我從被窩中掙扎了多番才爬起來，為的就是整趟台灣之旅中最期待的環節，去合歡山觀星看日出。跟着包車從清境農場出發，先是到達兩千多公尺的山腰，走出車外一片漆黑，直至嚮導把車燈熄滅，讓我們抬頭往天上看。

「嘩，我一輩子沒看見過這麼多星星」，我沒忍住喊了出

來，漆黑之中傳來一把女聲「有機會要去大峽谷看下，也很壯觀」。

觀星過後，車繼續往三千多公尺的山頂進發，到達後天逐漸亮了起來，大家都在靜靜地等候日出，獨自站在一邊的你引起了我注意；雙手緊抱自己，眼神充滿着期待。我試圖向你走近一點，你突然朝着遠處大喊「快看！太陽出來了」，我驚慌失措地轉移視線。那天的日出是我至今看過最美的，而身旁這張在橘黃色陽光照射下的臉龐，同樣讓我怦然心動。

戀愛在日落時終結，是我選擇。在一起將近三年，我們經歷了很多，我自問也為你付出了不少。聽說甲米島的日落很美，週年紀念日，我特意買了兩張機票，想和你坐在沙灘上，看太陽完整地消失在海平線上。我們漫步在幼沙之上，不慌不忙地等待着日落的到來，跟當初在山上等日出的焦急感覺完全不一樣。走着走着，你突然拉我手停了下來，望着你欲言又止的樣子，我就大概猜得到，你終究要將我最不願聽的結局告訴我。

「黃昏喜愛夕陽　對鏡和唱
　曇花戀上豔陽　錯配混帳」

「我喜歡上別人了。」

「哦，是嗎？」我故作鎮靜。「那他是一個怎樣的人？」我有些好奇。

「他沒有你這麼浪漫和體貼，很任性很固執。我知道自己和他不太相像，但正是因為這樣，才愈吸引我去走近他。Sorry，我真不是有心傷害你的。」

「沒事，我替你高興。」

「你記得我們怎樣認識的嗎？」

「記得。在合歡山看日出。」

「嗯，世事很奇妙吧？日出而聚，日落而散。也算一個完美的結局啊。」

「一起看完這個日落，我們就分手。」

「這樣的話，日後無論怎樣回憶起你，陽光一降落就會即將褪色。」

如果能選擇，「日出時讓戀愛開始」和「日落時讓戀愛終結」，你會選哪個？

__Written by Man仔

LYRICS BY：林若寧
COMPOSED BY：周柏豪

SINGER：
連詩雅

DAY

39

到此為止

" 我再沒勇氣向你講舊時 "
沒有勇氣相愛另一次

愛，是兩個人的事情，只要當中有一個人不愛了，這段關係也就「到此為止」。

但有的人思念的時間，還要比相戀的時間長，分手了，還是忍不住想起前任，就算過了很長一段時間，對方都已經投入新感情中了，你還是依然沒有放下。

「好好分開應要淡忘，你找到你伴侶」。

而在分手後的一大段時間裏，你的世界好像都崩塌了，你腦海裏還存放着那個你想像的他，你內心的渴望和美好的回憶就共同構成了比真實的他更完美的那個他，然而這種想像讓你更加放不下他了。

每到一個曾經和他去過的地方，一幕幕過往的畫面就會呈現在眼前，隨之看回自己獨身一人，眼淚就再也止不住；當下生活的不堪，也讓你時常在想對方如今生活得怎麼樣。會不會正在抱着新女友午睡呢？回想過往的相處，也是你日常必做的事情，想想當時在被窩裏捧着手機和他聊的每一句，那時誰也不願說出晚安結束對話，也回想你們之前老是為了一些雞毛蒜皮的事情爭論，現在想起來是多麼的幼稚。

「我再沒勇氣向你講舊時，沒勇氣相愛另一次」。

後來你說可能這一輩子都找不到另一個合適自己的人，但時間和孤獨又讓你

開始嘗試，但是下一位，或下下一位，都和當年的他有點相似，「年月是流水，我也相識一個成長伴侶，殘酷或許是對象面形容貌，也似你少許」。但帶着前任的影子去找現任，這種放不下前任的行為，其實也就沒放過現任。

林若寧雖然很扎心地在歌曲前部分把失戀痛苦通通都描述了出來，但最後他描寫的主人公還是明白了第二個「到此到此」，你們的感情到此為止，而你的想念也該到此為止，「雖則你難忘記，這戀愛遺物終需棄置，再好好過日子」。

CHAPTER
04

記憶中的容貌會是怎樣？

在經過四季交替後

經過一些
秋與冬

最佳位置

下一位前度

合久必婚

阿遲

每當變幻時

一雙手

一個旅人

最愛演唱會

經過一些秋與冬

Shirley

第一次告別

我們都不是無辜的

愛情是一種法國甜品

播放 清單

LYRICS BY：余紹祺

COMPOSED BY：雷有暉

SINGER：

陳奕迅

DAY

40

一個旅人

" 遊着在定義　舊日憾事　沒甚了之 "

是誰規定與失戀有關的曲風只能是抒情慢歌？正所謂「失戀的人別聽慢歌」，《一個旅人》輕快的曲風，豁達的歌詞加上「陳醫生」的加持，說不定也能救你一命。

「這次的單身旅程，僅有的孤身隻影，迎着淒風冷雨看風景」，怎麼關於一個人的描寫都令人覺得可憐？單身、孤身、隻影、淒風、冷雨……那為甚麼關於兩個人的描寫會令人覺得溫暖些？

那段年粵
有多好

雙數比單數要好，喜事要成雙。難道喜事成三不比成雙更好？

說到底還不是向來的習俗和被定義了的「人是群居動物」，讓我們認為人還是一雙雙一對對來得好，做人還是不要落單了啊。

林夕曾這樣說過：「很多人結婚只是為了找個跟自己一起看電影的人，而不是能夠分享看電影心得的人。如果為了只是找個伴，我不願意結婚。自己一個人都能夠去看電影。」

去旅行的時候，我們也不是為了找一個陪你搭飛機、幫忙拍照、吃飯時多點兩個餸的伴。儘管「全程能相擁」、「仍然藏着暗湧」。兩人沒帶着愛，不懂得欣賞面前美景和經歷旅行大小趣事，那麼自己也能一人成團，展開旅程。

記得一次在台灣獨遊時，糖水舖老闆娘看見我一個人，便過來搭訕說：「哎唷

「小姐，你怎麼一個人？」被這樣突然的一問，尷尬地笑了笑。後來又想了一下，一個人的時候，你怕的是「自己一個」，還是怕別人覺得你「怎麼自己一個」？我猜，大部分人是兩者都怕了。習慣了「有伴」可依賴的生活，誰會突然反思「是我舊日故步自封」？但不合適就是不合適，沒結果就是沒結果。哪怕你「花半生追趕」也「不見得開花結果」。

失戀？那就去旅行吧！勇敢地踏上這趟「一個旅人」散心之旅。一個人的散心之旅絕不是讓自己放幾天假，然後哭個夠，而是換個環境，看看這個世界有多大。也好讓自己知道，原來不需要那個人幫忙，我也夠力氣提起這個行李箱；原來不需要那個人帶路，我也能順利去到目的地；行程中沒有那個人，我也能玩得盡興。

隨性地找間咖啡店，一杯苦澀中帶點甜的咖啡，寫一封沒有收件人的信。「把記憶的酸與甜，擠進每一封信件，離愁沒有厭，遺留在每咖啡店」。寫着寫着，也

「這次的單身旅程
　僅有的孤身隻影
　迎着凄風冷雨看風景」

就想通了。想通了也就豁達了。失戀不可怕，可怕的是因為失戀而失去的自己。

一個人，it's okay，一個人，so what?

—Written by Clover

DAY

41

最愛演唱會

" 如此多演唱會 "

坐過你兩邊像很配

我看的演唱會不多，而不多的裏面，又大都是一個人看的。

一個人看電影看演唱會有一樣好處，就是不必顧及旁人感受，想笑便笑，想哭便哭，不怕丟臉亦不用假裝。現在這時候，都崇尚獨身主義，電視、網絡、媒體都宣揚一個人生活的好處，「私人空間」四個字很重要，恍如新的金科玉律。

那段年粵
有多好

我也愛這金科玉律，因為有時的確沒有人願意結伴，朋友沒有太大興趣，也沒有伴侶沒有情人，所以經常是獨去獨回。日子久了，甚至覺得交流也是不必要的，既然在會場談話會打擾欣賞音樂或劇情，為甚麼要結伴同去呢？

最近忽然讀到一句歌詞：「我想不出要對你怎麼說，只想和你共同坐着看電視」，這句歌詞很直白，但是莫名覺得浪漫，忽然從這兩句中有了新的體會，也忽然明白「分享時間」是怎樣一回事。我習慣了聒噪，從前不明白安靜和無聲的相處的美麗之處，原來無風的晴朗冬日早晨，寧靜也能展現它的魅力。

這才明白結伴聽演唱會看演出的意義，像是黃偉文在《落花流水》裏說的「共振」，與某某在同一個時間，為了同一句話流淚，至少分享過彼此的時間。

可是，我是一個很矛盾的人，想到要這樣拉下面子問人：要一起去看這場演唱會嗎？某月某日！是！那天有空嗎？沒有啊……覺得兩個人一起去開心一點，

對！不喜歡聽這個嗎？好吧。得到否定答覆，卻不太死心，半晌又問，真的不去嗎？因為還有着半分傲氣，因此也不願意說些類似「請陪我去」之類的請求，彆扭得要命，在開演前一天，卻又拉下臉去問，要去嗎？哦，原來真的沒有時間，那好吧。

《最愛演唱會》有一段英文，我和朋友開玩笑說，林夕一定不是男生，我才是，因為他比我要懂得少女。Because I am your super fan，這句老掉牙的情話，林夕懂得讓它怎麼重新煥發光彩。「結伴擁護誰，排着隊愛誰」，如結黨一般愛慕過誰，有一種誠摯的信念。

兩人同去，不熟也顯得像摯友，生疏也顯得像情人——至少在別人眼睛裏是這樣。這是少有的一點點幻想，在別人的時間裏做情人也是浪漫的，至少「坐過你兩邊像很配」，也許這就是「最愛演唱會」的原因吧。

「明天開演唱會
　願你我已經學會
　如何抓得緊別人　看到曲終
　然後到咖啡室碰杯」

DAY
——
42

經過一些秋與冬

"無謂再關心你 我沒資格慰問你"

經過一些秋與冬，我又在社交媒體上看見了我們的合照。

Dear Jane 的現代愛情三部曲中，《哪裡只得我共你》裏主角暗生情愫，《只知道感覺失了蹤》裏漸生罅隙，到了《經過一些秋與冬》，便真的已經是幾番秋冬之後的故事了。詞人毫不掩藏時間流逝，歌曲的第一句便和歌名完全一樣；而在 MV 中，高小曼在天橋樓梯下等待男

友，點開 Facebook 就看到動態回顧。五年前陳浩然攬着她的肩，這一對看上去很酷。

陳浩然不是沒有看見這一張照片。他還住在兩人同居過的公寓，於是腦海裏都是當年兩個人在這裏生活過的點滴：高小曼站在餐桌邊遞給他一個玻璃水杯，高小曼坐在沙發上看書，兩個人笑鬧幾句，她佯裝用書打他。他想起自己也曾在她專心工作時為她披上一件外套，只是後來他們開始在電話裏吵架、在路上吵架、在天橋上吵架。

現在回想起來，就覺得都是自己的錯。發現自己仍在為過去那段感情動容的時候，後悔當初其實不必如此。又正是因為認為自己錯了，所以在分手之後才對「無謂再關心你，我沒資格慰問你」這種想法更加認同。沒有資格沒有立場沒有一個空位，空有着念念不忘也只能「放在心裏等心死」。

後來陳浩然去 Dear Jane 的演唱會，在演出現場看到高小曼和她的男友；她和他一起跳，抱住他，樣子很快樂。陳浩然甚麼都沒說，演出結束雙手插袋面色鬱鬱逃離現場，高小曼拖着男友的手，或許看見那個背影，便徑自追了上去。她在攢動的人潮裏擠到他身後，拍他的肩叫他的名字。陳浩然回頭，看見舊愛，只好對着她笑。

在《經過一些秋與冬》裏，看不清高小曼的想法。不知道在她身邊已經有另外一位時，她對陳浩然僅僅是感嘆過往，還是真的如對方一般念念不忘。似乎又沒有其他理由能夠讓高小曼把男友甩在身後，如果是只是舊愛，一個問好是不是可有可無？陳浩然知道她在自己身後，或許在一米遠，或許在三百米遠的地方，所以他拼命往前走，遠離這個他一直想念的人，而高小曼卻在他身後追，追到了，更肆意忌憚地喊他的名字。

陳浩然想遠離的也許不是高小曼，而是高小曼和她的男友。他怕她坦然，更

怕她拖着新歡的手與他如好友般相互介紹，再談話家常，所以他索性一走了之。

可是如果只有高小曼呢？他一定仍是無法坦然走到她面前道一句好，說抱歉，再問她是否還願意重歸於好。尷尬之中，也許兩個人又這麼結束了一次難得的偶遇，也許幾年過去，幾載秋冬，陳浩然還是忘不了第一次見面橫街內高小曼面紅的模樣，忘不了他想過要做她的英雄，但是他還是原來那個陳浩然，不知是「沒這塊厚面皮」還是面皮太薄，他甚麼都沒說，在心底哭完了半生。

DAY

43

Shirley

" 有夢不必盡孵化 "

那天我走在路上聽歌，不知道怎麼便忽然播到《告別我的戀人們》這張專輯。

實在是很久都沒有聽了，但那個彷彿從很遠的地方飄過來的，蕭索又溫和的前奏一響起，似乎就又能夠回到某一個下午，陽光漏過百葉窗，躺在涼席上聽這首歌的某一刻，有一種平靜而溫柔的寧靜。窗外日光悠悠，蒼白而冷冽。

那時我仍在念高中，在

電視機裏看這張專輯的音樂分享會，吃過飯，我一個人站在客廳，媽媽在客廳和廚房忙前忙後，於我身邊穿梭，電視裏古巨基（Leo）坐在椅子上，講關於這張專輯的故事，主持人在講冷笑話，他卻幾乎不笑，只是愈說愈沉默，《Shirley》的前奏彈了三遍四遍，他哽咽到沒有進去伴奏的那一瞬間，我也站在客廳中央忽然流下眼淚。

那一刻，其餘瑣碎的世界好像一下子很遠，我旁觀他的故事，聽他的歌和感情，心裏充滿震動與唏噓。他說，有一天十幾個同學同場吃飯，那是第一次見到心動的初戀對象，緊張得一直喝水，到最後共飲了八杯；與初戀一起看日出，從夜裏到清晨一直在她耳邊唱歌，主持人笑道：「那你真是太愛唱歌！居然能唱一晚上。」Leo 也笑了，然而這卻是一種怎樣細小的不動聲色的溫柔。那時我暗暗驚嘆，又天真地想，怎麼會有如此單純可愛又浪漫的少年，自此連對伴侶都多了一種幻想。

不過古巨基關於初戀的這些溫柔深情，都被小心地寫進了《Shirley》裏，歌曲卻是不沉重的，像水能夠撫慰人心。

十年間中斷的關係，像茶杯裏冷卻的茶葉，放了太久，電話一通，似滾燙的水，忽然又熱起來，茶水突然流淌出來，像酸澀的眼淚，衝開舊年隔閡與歲月。

李焯雄在歌裏寫「不會凋零，卻深化，然後烙下了疤」，也許總有一些歌不用叫我們灑脫，或許「未忘懷的」也許將會「昇了華」。

初初聽這首歌的時候還覺平淡，亦未有甚麼令人印象深刻的，聽過音樂會 Leo 的講述，這首平淡的歌便忽然有了重量，才明白那是一種溫和的，流淌着的生動的深情，深深藏在平淡之下，講述着不釋懷或許是另一種與自己的和解。那一位 Shirley，在心中沉寂很久，卻一直在心底呼吸。也許不管是十年、二十年，我們或許總需要找到現在的她，與過去的自己，與那時的自己告別。與過去情人終於淪為朋友，但也許「只有永遠合不起來，才能永遠作伴」。

那個讓我們心動的夢，就讓它永遠留在那年的炎夏，沒有開花，沒有孵化。

LYRICS BY：林若寧

COMPOSED BY：Larry Wong@Private Zoo /
舒文 @Zoo Music

SINGER：

吳業坤

DAY

44

第一次告別

" 從前年齡太小 從前情人太少
難明瞭緣分的精妙 "

有時候覺得，廣東歌是一種記錄，同時也是一種陪伴。我們在人生不同的階段會有屬於那個當下的歌，每每聽回屬於「那個當下」的歌，都能找到藏在裏面的「那個自己」。回想過去，屬於那時候的一份快樂、感動或傷心，然後突然察覺，原來自己走過了那麼多的路。

第一次，是最特別的。

和第一個喜歡的人所經歷的大小事，所感受的所有心

情，都是你的第一次，因此那是難忘、刻骨、銘心的。不知道你又是否記得自己面對人生難逃又難忘的第一次告別時，是怎樣的心情？

聽過很多位朋友敘說與初戀分手的原因，發現十有八九都是一些小到不能再小的誤會。比如說男生看到女生和異性說了幾句話，然後就分手了，殊不知女生是和別的男生討論該如何為男友製造生日驚喜。男生看到這一幕很生氣，但又不問清楚，女生知道之後感到失望又不想去解釋。可笑吧？但沒有辦法，第一次戀愛的人就是這樣子嘛。幼稚、倔強、要面子、又不懂得好好溝通。

於是明明可能長久甚至到老的初戀，因為各式各樣的小誤會無疾而終。或許就是我們「從前年齡太小，從前情人太少，難明瞭緣份的精妙」。在很多很多年以後，我們才知道能遇到一個自己喜歡的，恰好對方也喜歡你的人，有多難。

在一次次歷練後，我們終於知道過去犯過的幼稚錯誤，總算是懂得怎麼去愛

那段年嘢
有多好

人，怎麼溝通、相處和珍惜了。回想起第一次，還是難免覺得可惜，怎麼這樣就輕易錯過這個人呢？但「這是我成熟例必過程」。曾經，靠着一股傻勁去愛的你，也終於明瞭「愛是澎湃，是忘我」，也是神聖的。

如今回聽各式各樣陪自己走過失戀的慘情歌，也不像過去那般害怕或難受了。相反地，這些慘情歌像一本書，教曉我們一個個道理的同時，又幫助我們重啟過去的回憶。但那不全是讓人難過的片段，而是一段段我們需要，也想要保留下來的情感記憶。重遊着這一個個珍貴的情感記憶，才發現自己原來要經歷過那麼多才會成熟至此。

「一生人難忘第一次，為幼稚男孩，狠心把初戀放低自然大個了」。第一次告別，會難過，但告別第一次，也會成長。還是要謝謝你，這位獨一無二的初戀先生／初戀小姐。

DAY

45

我們都不是無辜的

" 誰又無辜受苦 "

一起簽過婚約 死去也同赴

又經歷了一次殘忍的對
罵，互不讓步，互相傷害，
告誡過彼此「要好好說話」
還是沒能做到。

我覺得是你不愛我了，
才會這樣「凡事都不放過」，
在雞蛋裏挑骨頭。聖誕假
期，出於尊重你感受才徵求
你出遊的意見，你會覺得是
我沒用心安排；紀念日，希
望給你驚喜，寄了束花到你
公司，你說你不喜歡這麼高
調；生日當天，為你精心準

備了一頓燭光晚餐，結果你加班到十點才回來。明明是愛意卻被扭曲，明明有更好的表達方式，你偏偏選擇一步一步地摧毀我。

我當然不會甘心，付出了這麼多還被你嫌棄詬病，於是便憑直覺反擊，接二連三放狠話發洩，有時候怒火難控，甚至會動起手來，亂砸東西、互相拉扯、忍痛自殘……

你的眼淚瞬間就嘩啦嘩啦地流了下來，也許是害怕，也許是自責，也許是「公開傷勢搏安撫」，我無法確定。那一刻，我只感覺到我自己才是整件事情的始作俑者，我不應該這麼小器敏感，我應該理解和體諒你，就算得不到期待的回應，也不至於大發雷霆。「其實我可挽救，無奈我竟變合謀」，我原本以為這些小問題很好解決，但卻因為太計較公平、止不住怒火而導致這場惡鬥開始。

但你是不是也該負上一定責任？如果能換在我的角度設想一下，而非一味「只

誇張你苦」，如果能稍微放低些姿態，在察覺到我有情緒時就主動「拉一拉我手」，而不是只用淚水來回應，然後放心「推給我做那位屠夫」，我內心也許會好受很多。失落感和內疚感的雙重打擊，真是一件讓人痛苦不堪的事情。

每一次徘徊在愛與痛的邊緣之間，我們首先做的總不是挽回對方，而是「只關顧一己的髮膚」，長此以往，我們可能會忘記了當初在一起時「講過相愛直到海枯」的誓約，終於有天稍有不慎，用心經營了好幾年的感情就會瞬間灰飛煙滅。是我們親手斷送這道美麗的風光。

每個人都是有罪的，我們都深深傷害過別人，然後又獨自涅槃；每個人都是可憐的，我們都曾被深深地傷害過，然後又獨自思念；每個人都是無辜的，我們都不由自主地輪迴，然後又獨自憂苦。

誰無辜？我們都無辜，裝作無辜。

LYRICS BY：黃偉文
COMPOSED BY：林家謙

SINGER：

林二汶

DAY

46

愛情是一種法國甜品

" 記得 當馬卡龍要粉碎 你就別窮追

別妄想 每日甜下去 "

麼」的命題作文寫給了林二

也終於將他這份「愛情是甚

的黃偉文，在二○一八年，

入行寫了二十多年歌詞

永恆。

從這一門迷人的玄學中收穫

投身當中探尋其真諦，只為

的命題，人們不惜耗盡一生

述。面對這個普遍而又複雜

中，有過太多關於愛情的描

在古今中外的文學作品

你覺得愛情是甚麼？

汶。在黃偉文眼中，愛情是一種法國甜品，外表簡單而精緻，內裏層次卻複雜，只有親自嚐過，才知道那百般滋味。

然而這個結論卻不是他貿然得出的。在最開始，他先是以「愛是那麼高級的一種概念」為開頭作了一系列排比的描寫，由童年的經歷開始回憶起，再延伸到自己長大後的親身體會，小心翼翼地逐句記下自己心中對於愛的初體會。在經過反覆的琢磨和感受後，再悄悄在歌名處寫下他認為最貼切的定義：愛情是一種法國甜品。

這份「甜品」最終交由林二汶呈現給聽眾，聲音清澈乾淨的她詮釋得溫柔從容，甜而不膩。很適合在陽光微醺的午後，或華燈初上的夜，一個人細細品味。

而林家謙譜下的旋律也像極了法國甜品本身，溫柔繾綣，讓人不禁沉溺其中。從主歌聽到副歌，好比在品嚐一口泡芙或馬卡龍，表層酥脆，咬開後盡是又

軟又綿密的內層，香甜在嘴裏逐漸化開，溫軟綿長。

都說甜食能讓人分泌大量的多巴胺，於是它總在正餐後才被呈上，以蓋過主食的酸楚或苦辣。就如戀愛時腦內會產生的多種激素，讓我們在歷盡生活的辛酸後，在最後終可以投入愛人懷抱時更覺其美妙。那一瞬間或許很短，但它為我們帶來全身像被電流穿過的酥麻感，足以充當片刻的麻醉藥，成就一種奢侈的幸福。

小時候走過街頭法式甜品店的櫥窗，總是盼望父母能放慢腳步，給點時間自己駐足欣賞那一道道精美的甜點。甜品廚師似乎把他們的浪漫與熱情都融進了甜品裏，只要輕瞥一眼，淺嚐一口，甜蜜便油然而生。

長大後，卻因為害怕過度的甜膩會讓其後的體驗都顯得索然無味，在攝入糖分前反而開始變得謹慎不安。品嚐過此般甜蜜，如何在糖心飛散時做到不再妄想可以

「每日甜下去」？也許在熟練掌控每日甜度前，我們都該學會「讓記憶帶着甜後退」。

「可愛的嘗過，還回去，不要擺全個心下去」，很多美好的瞬間可一不可再，只需用這一刻的味蕾記住，已足夠你在未來的每一天「全日醉」。

—Written by Recole

「愛是滿屋法國造甜點
　外酥心軟
　奢侈到無法獨佔」

DAY

47

最佳位置

" 無論你喜歡誰 "
請你記住留下給我這位置

《最佳位置》這首歌，我以前從沒覺得它好，再次重新發現了它的好處，可能是托趙學而翻唱的福——那種少見的偏向民謠式鬆軟的唱法和編曲，也可能是「幸虧」了一些我個人的失敗。

這首歌是講「備選」的，但是我可能有哪根筋不太對，硬要另辟蹊徑，最終覺得若是將聽者看成被歌裏的「我」傾訴的對象，這首歌立馬變了意思，且又多了許多

許多新的訊息。若果「我」是某些飄渺的、不捨得的理想，聽者該怎麼想呢？

這是我失敗時給自己找的安慰，當一個人對一件事沒有天賦，總需要一些安慰，像得絕症的人吃的安慰劑。如果是你遠處的理想對你講「無論你喜歡誰，請你記住留下給我這位置」，任誰也不會捨得放棄的。明明是自己需要理想，卻反過來臆想理想需要自己，這有夠荒唐，但是真的將這種奇妙的第一人稱仔細代入歌詞去，竟然可以對得上，且讀得出一些對於人生的無奈，我想這是詞人給我這種異想天開的人的一些憐愛，令我明白原來是某些虛無的，此生無望的熱誠和理想推着我走，撐起懦弱的我。

其實我向來不願意聽這種類型的歌曲，因為一直覺得愛可以自我卑怯，但不能在別人後頭卑怯；愛可以比塵埃低，落進泥土裏面，但不可以甘願落在那「帝國大廈」的泥土裏。愛是對愛人的付出，絕不能淪落為愛人心中的替代品，這是我心中偏執的忠貞。

「最佳位置」不遠亦不近，是一個不會離開也不再靠近的距離，或許萬千人心中有萬千種看法，但我不喜歡網絡上的「備胎論」，因為「備胎」這個名字本來就不好聽，太俗，淒美的感情不應該用這種名字。歌詞講，比知己近，比戀人遠，講「若你珍惜我，不如，從來沒有愛戀過」，講「互有好感的尊重，更加可貴麼」，也許比戀人的感情更美麗些。一種隨時都可能破碎的關係，才令人倍加珍惜，才忽然變得比純粹的感情更加純粹。因為怕有一天要失去因此更加不敢伸手去拿，

「安守這位置」，虔誠地戀慕。

但最可貴是，就算坐在這「最佳位置」上，也要懂得自己並不是一個任人拿捏的玩偶，一個被揉搓的泥人，「只想你依然，亦想得起我不是，任你處置」。你對自己、對我太有信心，知道無論怎樣我亦不會離開這位置，因此可以放任你的脾氣，但總要記得，我不是任你處置的。

DAY

40

下一位前度

" 若覺得第一位最愉快 "
為何上一位不釋懷

每個初次墜入愛河的人，都會懷着一個要和對方直到永遠的信念，「前度」、「下任」這類詞語一般不會出現在他們的愛情字典裏。

那個時候，愛可以很傻很勇敢，寧可省吃儉用也要攢錢給對方買禮物、對方睡不着也心甘情願陪聊通宵、為了對方生日哪怕身處異地也會瞬間轉移到眼前……反正對方的瑣事在我眼中總可以當「天大的事」處理，忍窮

忍困忍苦都不在話下，只要能點亮對方的笑容，就算「要給火花灼傷」我也願意。

但慢慢地，我們又會發現，原來不是一味忍受就必定能換來雙方的持久快樂，愛情的變數實在太多了，並非每一次都能在我的預料之中。環境變化催人成長，以前你欣賞我的細心，此時也許成了囉嗦，昔日我喜歡你的可愛，在今天也可能成了做作，我們彼此都很無奈很懊惱，「那樣堅持，那樣不智，卻又知沒有結束不會開始」。

最終我們選擇了將彼此變為前度，希望能在戀愛路上重新出發。但你在我掌心上劃下的傷痕不淺，隨時日長成了刺，偶爾隱隱作痛，似乎在提醒我下次要愛得慎重。於是，我給予的愛不再是勇敢和毫無保留，我對「永遠」二字變得半信半疑，抱着見步行步的態度去對待愛情，甚至做好了這一位現任隨時會成為「下一位前度」的心理準備。我就此麻木了嗎？不知道。我還會不自覺地拿第一位作對比，大事小事都會想，如果換作是前度對方會怎樣、我又會怎樣，然後總感覺「第一位最愉快」，這一位還不是自己的最愛。是不是有點「沒人性」？是。

我也告誡過自己「單身或更加自在」，與其有所顧忌地愛別人，倒不如輕輕鬆鬆地愛自己。但又發現，少了個人可以牽掛的滋味就像吃橙少了點酸澀，不太真實。當無意「想起某某是唯一可鍾意」的時候，會驟覺不忿，還沒遇到對的人就「害怕無下次」是多麼諷刺啊！

前事、現況、未來交織，我順序戀愛，又順序分開，我全情投入，又拼命無羞，每一次的經歷都「那樣不同」又「那樣相似」，我不能確定上一位、這一位、下一位究竟誰才是最愛的，但我漸漸明白一個道理：「愛情是我和自己的競賽。」我要一如既往地不畏懼不保留地去愛人，即使不能保證「下一個會否傷得更精彩」，但起碼在嘗夠了痛後，我才算懂得愛情的全部。

誰又不是「在反覆錯愛之旅捱大」呢？我才不要純熟地演練每次哭笑。

──Written by Man 仔

「只怕根本我願意
　要撫摸過每根刺
　要給火花灼傷到極致」

DAY

49

合久必婚

" 我答應最早來到 "

她沒有在等我求婚吧，或者她在等我求婚？我也不知道。

事實上，要遇上一個想結婚的對象，也不是那麼容易的事。她對我說：「在你還沒有想好，要不要和一個人長久在一起的時候，對方也許已經和另一個人考慮這件事了；又或者當你努力愛人的時候，對方卻接受不了和你結婚。」她欲言又止，我猜她大概想說：「如果真的遇

那段年粵
有多好

上對的人，那才算幸運。」

我不是有意打探她和舊愛的故事，只是有一次朋友聚會，巧合地有認識她的人在場，恰好聽到他說因為她一拖再拖，一段本來要結婚的感情就被她拖沒了。

我在旁邊沉默很久，然後很大聲地告訴他：「這不是她的錯。」

我不是沒有想過這個問題，也不是沒有過這種疑慮。一開始想的是，我們是不是應該要結婚了？可是又會猶豫，這樣到底是不是最好的方案，日思夜想很久，終於在自己內心確定，她就是我想要的那一位。後來就開始擔心她是否和我有同樣的感覺想法，如果躊躇遲疑，她又要多少的時間才可以想出一個答案。

所以我先買好了戒指。上一次兩個人一起逛商場，我說，不如我們今天看看合適的對戒，以後或許派得上用場；我看着她，她沒有馬上回答，於是我又補了一句，當成週年紀念日的禮物也不錯。然後她說好。我們走過很多家珠寶店，有

答，想了一下才應道：「最近好忙，之後的週末再看看吧。」

「今天這麼晚，不如下次再來。」我追問她下次是甚麼時候，她還是沒有立即回的打着「此生摯愛」的招牌，有的限定一生贈予一個人，三四小時之後，她說：

她到底有沒有想過和我結婚呢？可是我也沒有覺得她身邊有哪位比我更好了。三年不算太長，期間又有大半時間彼此都在出差，但到底還是在一起的。但又轉念一想，日常約會無非是吃飯、看電影、逛逛街，沒有去迪士尼或海洋公園的喜好，也鮮少一同去某地出遊，好像這段感情也只是平平淡淡。

就算平淡，也走到了這個階段，怎麼會沒有信心再繼續往前走呢？千步之後，也不用每一腳都懼怕行差踏錯。可是往下走，好像也只有兩個結局。合久必分，合久必婚，或許比不上慶祝七八年週年的情侶，但如果我們下一步就踩到謎底，我希望那一步之後的每個傍晚都有她的擁抱。

我是愛她的，這一點我是如此肯定。她是愛我的，我們在一起度過的日夜告訴我，應該要有這樣的信心。回家的路上，我和她通了電話，她和我說這週六晚上可以一起去看戒指，我應了聲好，然後對她說，不如訂一家餐廳吃飯。她也說好。然後我查詢了這個週六傍晚仍可以預約的餐廳，經過一家花店門前時，訂了一束玫瑰。

—Written by Lesley

「憑我愛你這麼久
　亦沒信心走出教堂
　沒理由」

DAY

50

阿遲

" 拍嘅拖越嚟越多　感覺越嚟越少
玩得越嚟越癲　愛得越嚟越淺 "

你會不會覺得，我們都太急着去成長了，急到讓自己遺忘了很多過去快樂的片段與畫面？那些刻骨銘心過、開心過、跌宕過卻又變得模糊的事。但是這首《阿遲》有着神奇的功力，能夠讓你瞬間回到過去那個記不清卻又重要的數個成長片刻。

「十四歲升中三你啱啱初戀，初戀幾好玩，好玩到每晚半夜三更傾電話傾到電話都無電，但係依然會掛念依

然想見多你幾面」。

認真聽農夫的歌，你會發現真的很「中」，隨便一句歌詞都能把你一下子擊中。初戀的時候不知道為甚麼可以花那麼多時間去想着對方，用那麼多的心思為對方製造驚喜。和喜歡的人無憂無慮地傾着電話，聊聊二人下一次的約會地點、dream house 和彼此刻畫出來美好將來的模樣。透過耳機聽着對方的聲音，欣賞着同一個月光然後迎來第二天的第一縷陽光，那樣純粹的幸福感實是可一不可再。明明是第一次喜歡一個人，但早已想將自己的一生付託給對方。

「直到三個月後，你第一次分手」。

轉眼間，「十年後你拖過好多隻手，分過好多次手」。二十四歲的你怕空虛、怕孤單、怕有空窗期。拍過數不清的拖，但只有你自己知道，那只是「拍拖」，並不是「談戀愛」。一個接一個，「越嚟越容易得到，越嚟越唔珍惜你所得到」。麻

木了嗎？開始察覺自己很久沒有愛的感覺，又或者說，其實自己已經不知道甚麼是愛了。

「過多十年你開始有錢有頭有面」，看着身邊好友一個二個做「老襯」，笑他們怎麼那麼傻要步入「愛情墳墓」，但與此同時，又帶着一點羨慕。究竟愛一個人，想和那個人共度餘生是甚麼感覺？於是你開始想念那個十四歲的自己，「好想返番去以前會為咗掛念佢左典右典，一個小時一個來電，喂你去咗邊呀」。那個會因為對方一個微笑小鹿亂撞、會因為對方一句話興奮到睡不着、會因為對方生日「死慳死抵」買禮物的自己，究竟去了哪裏？

大概那些看似不認真對待愛情的人，過去正正因為太認真地戀愛，才變成這樣。受過傷，害怕付出，更害怕失望和失去。於是他們漸漸把那個懂得愛的自己藏起來，甚至弄丟了。但是，只要你肯，還是知道在哪找回這個自己的，對吧？

LYRICS BY：盧國沾

COMPOSED BY：古賀政男

SINGER：

薰妮

DAY

51

每當變幻時

" 懷緬過去常陶醉 "

一半樂事一半令人流淚

「有些人，我不會想，有些事，明知不會發生，就不應該計劃。」

當時看《每當變幻時》，聽阿妙第一次講這台詞，還沒到十五歲，只懂得對它膚淺地悲傷。

後來鬼使神差地又把這齣堪稱悲劇的喜劇看了三遍，愈看到後面愈忘記流淚，可能是有了抵抗力，也可能是越來越懂得現實。每

次聽到片尾曲楊千嬅的翻唱，都有種一切都過去的風輕雲淡和不可再追的悵然。

片頭說「Miss」這個詞難懂：未婚小姐、錯過、想念。我們沒有再追的東西可能就像是這個單詞背面的東西一樣，一起全都錯失了。以前我說起這首歌、這齣電影總覺得有一萬句話可以說，可以感嘆，現在卻不知道要從哪裏講起了。

影片裏描摹的那個九十年代巨變的香港，在小人物身上似乎並不是那麼現形。他們還是日復一日地生活忙碌，命運卻又不知不覺地被推動着，被挑起愛恨，失去一些本來就抓不住的東西。

被時代洪流裹挾向前，徒勞地反抗掙扎。我們站在命運中央，出現得更多的或許就是類似這種黑色幽默的橋段，就如菜市場被淘汰，人們驚覺超市的方便與高級，他們對門閘與手推車投去的驚異的眼神，所有這些令人啼笑皆非的畫面，荒誕又無限心酸。在世紀之交，千禧來臨，時代像魚佬打給阿妙的永遠不在服務

「懷緬過去常陶醉
想到舊事　歡笑面上流淚」

區的電話，對有些人來說，不論你怎麼樣用力按下撥號鍵，它都無法為你帶來你想要的回音。除非你換一個號碼。

當初看的時候不明白為何會將它定位為喜劇，因為它不能算是笑中有淚，而是淚中不過可以勉強笑笑，但現在知道了，原來釋懷與一點樂觀比任何事都貴重。每次聽到這首歌，通透明瞭的歌詞下想起這樣一個故事，釋然卻歎息。

最近不敢再看它，因為又年長了一些，怕再看時會有太切身體會，怕聽到影片結尾那句「懷緬過去常陶醉，一半樂事，一半令人流淚」，會覺得其中有人生真味，少年心境會未老先衰。現在我已經開始淡忘這個故事的一些細節，只記得一個遺憾的結局和楊千嬅演的女主角阿妙為了捍衛心裏的自尊，沒得到的終身的愛，還有富貴墟天台上短暫的擁抱，全成了一些剪影和短片，一個轉身一句台詞，都碎了；但是亂的拼圖不補起來也是有好處的，因為永遠留着一份期待，雖然知道結果，還是留着那樣一份期待。

那段年粵
有多好

DAY

52

一雙手

" 我知 一雙手 只要握成拳頭 "
能捱下去

「黑暗如何蠶食了光，而暴風，怎麼盜用了浪」。你是否有過一段時期，覺得自己做甚麼都不對，一股莫名的悲哀感隨時侵襲而來，就像天一下子全黑了，不知道甚麼時候才會亮。

在高三的時候，我總感覺自己無論多努力，成績還是沒進步，也沒強大的交際能力去和老師談笑風生，對公開試絲毫沒有信心。

在人群中平凡得像是文章裏沒人會去解讀的句號，總問自己為何沒有一兩個引以為豪的強項。在家裏是父母的希望，但在學校裏只是一個中等生，耍不了聰明，耍不了流氓，還辜負了別人的一切期望。「沿路走，衣衫漸漸滲汗，沒法子鬆綁，街裏人人在看，我為何沒有強項」。

回頭看回走過的路，能總結出很多原因，發現不足的自己。以前的自己總是待在溫室裏等待着別人告訴我該做甚麼，「今天做好兩份英語試卷，明天講解」、「你文科的成績不行，得選理科發展」、「這個學系的就業前景好，以後生活有保障」，而不是找尋自己想做的事，想發展的興趣。

而且我當時也不清楚自己想要甚麼，總依賴着會有個人來扶我一把，相信着有一個堅強的後盾能為我抵擋一切。想着公開試那天選擇題能不能靠運氣全猜對？老師下課會不會主動來給我輔導？又或者父母會不會那麼多年來一直隱瞞着富豪的身份？

當然這些奢望全部都沒有實現，同時我也要為自己的依賴和迷惘負起全責，公開試考了一個不怎麼樣的分數，從此讀了一個自己不怎麼喜歡的學系。路都是需要自己走出來的，路的方向也應該由自己選擇，在生活一帆風順的時候，你很難料想到安逸的小船是會隨時說翻就翻的。但起碼，這次的教訓讓我懂得了選擇和承擔責任。每人都有一雙手，都有權利去選擇做甚麼，不做甚麼，做不做只在於敢不敢，「一雙手，只要握成拳頭，能捱下去」。

「我已不稀罕，人生天清氣朗」，決定不在於別人的一張嘴，而應該在於自己的一雙手，反正對自己所做過的事負責的人終究還是你自己。

每個人都要經歷或多或少的迷茫期，公開試後的學系選擇、走出社會前的職業規劃等等。但對於該怎麼去做，相信答案就在提問的人心裏，沒有人會比當事人很清楚，只不過你取捨不了罷了。既想不花錢，又想環遊世界；既想不努力，又想找到好工作，然而現實是殘酷的。

我從小孩子身上發現了一個有趣的現象——小時候就已經學會為自己做過的事情負責。幾年前，家裏來了個剛上小學的親戚，他會因為別人掐了他一下臉蛋就大哭，然後到父母那裏「告狀」，伴着那條斷不了的鼻涕去哭訴被掐得有多痛，心裏多麼地委屈。

有一次他到廚房裏切蘋果吃，一不小心一刀切到了手指上，血立刻地湧了出來。本來想必又是一場驚天動地的痛哭，但意料之外的是，他竟鎮定地獨自找膠布，不哭不鬧也沒跑去告訴父母，心裏好像想着傷口快點痊癒，趕快把這個「意外」給處理掉。

他不聽父母的勸告去玩刀而犯了「錯」（在我眼中這是他的一個選擇），而他懂得去承擔，不去父母那裏撒嬌，然後安然無事地等着被照顧。這樣的孩子比那些已經不起工作壓力，立刻辭職扔下一堆爛攤子的員工來得有擔當。

《一雙手》這首歌告訴我們：自己的人生由自己擔當，握緊自己那一雙手繼續追其所求也是可以很精彩的，並不是缺誰不可，「這世界，絕情又刻薄，照樣無懼」。這首歌送給正為考試成績苦惱的你、送給正在 OT 的你、送給一個人吃飯的你、送給所有迷惘着的你們。

—— Written by Jeekit

你還能保持初心嗎？

當身邊一切已成定案

祝君好

捨得

寫妳太難

把悲傷看透時

愛不曾遺忘任何人

青春常駐

葡萄成熟時

葡萄成熟時

韶帖街

相愛很難

告別的藝術

白頭到老

回到最愛的那天

一生所愛

播放　　清單

DAY 53

葡萄成熟時

66 我知 日後 路上或沒有更美的邂逅 99

但當你智慧都蘊釀成紅酒 仍可一醉自救

「差不多冬至，一早一晚還是有雨」，當社交網絡上分享《葡萄成熟時》的帖文多了起來，我就知道冬至又準備要來了。

在我記憶中已經有好幾年了，不管冬至前夕的天氣多麼晴好，到了冬至這一天，城市總是會鬼使神差般下起雨來。雨通常不會太大，但即使只有微微的幾滴，也足以讓人忍不住感慨：黃偉文的詞，可真是比

那段年蹤
有多好

氣象台的天氣預報還要準。

不像夏天的雨那般酣暢淋漓，冬至的雨總是淅淅瀝瀝的，來得不急不躁，不慍不火，就像是經歷了一段漫長的蘊釀期，只等待最後一個合適的 timing，悄然而至。

一切終究還是關於「等待」。《葡萄成熟時》就是這麼一首關於「等待」的作品。歌曲將等待葡萄成熟的過程比喻成每個人的求愛之路，由此引申出若想收穫一段合適的緣分，必先付出努力然後耐心等候的道理。

時間作為人類用以描述物質運動過程或事件發生過程的一個參數，總是有着它權威的參考價值。就如「春生夏長，秋收冬藏」的農業生產過程，人們按時播種，都只為在日後的季節能如期收成。在這個漫長的過程中，我們盡自己所能做好本分以後，剩下能做的便只有付出耐心等待。

然而在這漫長的等待過程中，總有許多不可抗力的因素存在，即使你一路上「悉心栽種，全力灌注」，也難免會遇上「所得竟不如，別個後輩收成時」的情況。

栽培了一路，來到最尾發現等到的「只有這枯枝」，如此令人喪氣的結果，往往最考驗人是否沉得住氣。

要收，必要先學會守。

問曰：「但見旁人談情何引誘，問到何時葡萄先熟透？」

答曰：「你要靜候，再靜候，就算失收始終要守。」

電影《酒佬日記》裏，幾位主人公迎着落日，坐在草地上野餐，舉起酒杯，女主角 Maya 講了讓人十分動容的一段話：「我總是聯想到酒的一生，葡萄生長的那一年裏發生了甚麼，太陽怎麼照射，是否有雨；那些照顧和採收葡萄的人們……如果是一瓶老酒，那些人之中大概很多都去世了。我喜歡葡萄酒的不斷變

種葡萄如是，談感情如是，人生亦如是。

化，就像我們今天打開了一瓶酒，會和其他任何一天打開的味道不同。因為酒是有生命的，而且它在不斷的變化並變得更有深度。」是啊，等待葡萄成熟的過程本已足夠考驗人的耐性和葡萄的造化了，更何況還要將這些成熟的葡萄釀成美酒。

漫山遍野的葡萄藤必須先經過酒農們長年的悉心照料，才能陸續迎來豐收；再經過多道繁瑣細緻的釀製工序，成熟的葡萄才會得以在時間和自然的眷顧下，釀成美酒，演化出自己獨一無二的香氣。

這一切的前提都是，你願意等，也學會從錯誤中吸取教訓。等到你終於「將愛釀成醇酒」，時機才算熟透。

再退一萬步講，很多時候即使你做好了一切準備，也還是有必要為自己做好最壞的打算，比如說——篤定人生路上不會再有「更美的邂逅」。但你總要相信，那些錯過的葡萄，都終將成為你這一路儲備下來的智慧，足以「蘊釀成紅酒」，至

少能讓你在最後關頭「一醉自救」。

畢竟，「誰都辛酸過，哪個沒有？」

「或者要到你將愛釀成醇酒
　時機先至熟透」

DAY

54

囍帖街

" 有感情就會一生一世嗎 "

又再惋惜有用嗎

我把鎖匙放在電視機旁的茶几上了。

知道你今天有一個很重要的會要開，所以就沒有讓你在家等我回來收拾了。

上個週末我已經把東西搬得七七八八了，今天我主要是整理了一下書櫃裏的書還有CD，我想一個行李箱應該能裝得下。

對了，我今天起床晚了，所以中午沒有煮飯，來

的時候特意走去利東街的 Omotesando Koffee 買了兩份 Egg Sandwich，本想着這麼餓

一個人也能吃完，誰知我還是一如既往地「眼闊肚窄」，吃完一份就已經很飽了。

多出來的一份我放進了雪櫃，你晚上到家餓了的話可以拿來吃。

雖然我今天打扮得比往常要樸素很多，但店員還是認出我了。她說很久沒有

再見到我們來買咖啡，問我們是不是搬走了。我很驚訝她這麼留意我們。為了不

讓她失望，臨走之前我笑着告訴她，你很快又會來買咖啡的了。

我當然知道你最近為甚麼沒去。

二〇一五那年，我一個人去東京旅遊，就是在 Omotesando Koffee 舊店認識了

你。都怪我那天搭地下鐵迷了路，到店的時候發現外面已經排起了長隊。眼見自

己再等下去就要錯過回港的飛機了，於是硬着頭皮跑到隊伍的最前面問你能

不能順便幫我買一杯。

可能你不忍心看到我一個女孩子拿着個行李箱這麼狼狽，二話不說就答應了我。後來發現原來你也是香港人，我當然也很醒目地問你要了電話號碼，說回港之後一定要請你吃飯。

後來我們再次見面已經是二〇一六年了。我聽聞 Omotesando Koffee 終於來到香港，選址定在了改造後重開的利東街，於是約你一起「重返舊地」。新店開業當然吸引了不少人前來「打卡」，店裏人滿為患，於是我們買了兩杯外帶走，順道逛了一圈這個新的商區。

「真的想不到曾經承載無數美滿幸福的喜帖街真的就這麼被拆了。」早於二〇〇四年得知喜帖街要被重建，就常常聽父母說起以前他們在這裏的唐樓採購喜帖的趣事。雖然沒有親身經歷過，但想起謝安琪那首唱到街知巷聞的《喜帖街》，再看着眼前這些琳琅滿目的商鋪，我還是忍不住感慨了起來。

四年後的今天再回想起這兩件事，才發現我跟你的緣分原來也冥冥中被這條街主宰着。你知道我喜歡灣仔的街區氛圍，於是在前年工作穩定下來之後就搬進了這裏。我總是嘴硬着說不想嫁給你，但不知不覺就為我們的家添置了一件件喜歡的家私……小餐枱、沙發、雪櫃……你總是說我喜歡就好，我也曾經以為有感情就可以一生一世。

「有感情就會一生一世嗎？又再惋惜有用嗎？」，十年人事幾番新，原來就算多堅固的階磚都會被磨蝕；再美的窗花也留不住轉瞬即逝的落霞。人、情、事，從來都會隨時間遠去。再感嘆、再惋惜，都還是躲不過。

「終須會時辰到，別怕，請放下手裏那鎖匙，好嗎？」我走了。希望你不要嫌棄我用寫信這麼 old school 的方式向你告別。你知道我愛你的，只是不再是那種愛了。

—Written by Recole

那段年粵
有多好

「築得起 人應該接受
　都有日倒下
　其實沒有一種安穩快樂
　永遠也不差」

LYRICS BY：林夕

COMPOSED BY：陳輝陽

SINGER：

張學友、梅艷芳

DAY

一

55

相愛很難

" 也許相愛很難 "

就難在其實雙方各有各寄望 怎麼辦

相愛很難，林夕在歌名裏便寫得直白坦率。最初知道這首歌是由於張學友與梅艷芳主演的電影《男人四十》，在一部講述多方愛情糾葛的故事裏，《相愛很難》作為主題曲一語中的；歌曲製作上，林夕加上陳輝陽「夕陽組合」詞曲皆是精良，加上天王歌后演唱，這首歌成為少有被廣泛聽眾認可為完美的歌曲，而這首歌在對於愛情的詮釋上亦是難得的深刻與全面。

那段年粵

有多好

不知是男女主角相伴十餘年後才發覺相愛並非一件易事，還是人在相愛的路上每行一步都累積着這種感覺，「相愛很難」這一句到最後，似乎是每個人逃不開的宿命。林夕寫得精闢，人在愛情面前的模樣就是樂觀又現實，一面想着找到一個心動的人就愛下去，一面亦明瞭戀愛並非兩個人長久的狀態，從愛人變作生活的伴侶，現實總要消磨一些熱情。

憧憬又現實，所以面對愛情，難免催生出一種矛盾的心態；歌曲卻似乎沒有過多在這種情緒的反覆裏拉扯，接着「熱戀很快變長流細水」，歌手就感嘆自己並非理智過人，似乎被愛情和愛人吸引當真是一件憾事，更壞的是，不知覺地愛到後來，愛侶都變成敵人。

相愛很難，難在兩個人儘管相愛，卻總會有自己的想法，難在單戀亦不足以解決困境，被喜愛的覺得內疚，付出太多的找不到平衡，難在人之常情，總希望自己愛情美滿，所以事實上，是否踏入愛情這個陷阱並非愛或不愛的兩難，所有

的難題都只和生而為人、無可避免的動情相關。

也許很難吧，其實詞人也沒有斬釘截鐵咬定相愛就是難事，只是想先讓對方快樂，又怕自己獲得的快樂太少，想要彼此浪漫，也想要個人空間，想要牽手走到最後，可是在套上指環之前仍會猶豫不決。滿足自我需求，偏偏甚麼都想要，好像這些連同愛情都是人的本質，可是把這樣的難題歸結於人性，又怕顯得太過霸道。

聽到後來，似乎沒有解決方法，林夕最末輕描淡寫一句「別要張開雙眼」不知是下策還是良方。可是聽完才漸漸發覺，即使通篇歌詞講述着相愛很難，也未曾有一句告訴你：那就不要去愛了吧。也許就像歌詞第一句「有生一日都愛下去」所說的那樣，在愛的難題裏打轉的人最終還是以細水長流的方式走到了最後。這麼想來，當初唱過的「可惜我不智或僥倖，對火花天生敏感」並不是真正惋惜的，反而慶幸抱着那分僥倖抓住了那朵火花；相愛很難吧，但總能抓住一個人的手一起走下去。

「無論熱戀中失戀中
　都永遠記住第一戒
　別要張開雙眼」

DAY

56

告別的藝術

" 離別未等於貪新厭舊

離別為碰見更大宇宙 "

不知道循環播放了多少

次《告別的藝術》，我才聽出

前奏裏若隱若現鐘錶指針轉

動的聲音。它走得比現實裏

的一秒更快，一開始是很明

顯的，旋律出現之前還有着

四下重拍，有幾分「倒計時

四秒」的意味，鋼琴的和弦

出現之後，它就藏起來。由

第一段主歌唱到第二段，時

鐘的音效也過渡成打擊樂的

聲音，之後似乎消失不見了。

伴隨着鐘聲消失的，還

那段年粵
有多好

有很長一段需要告別的時光。人從出生開始就站在一條通往前方的路上，如果終點是死亡，沒有人知道這條路的前一站停在哪裏；與其說人們並肩接踵前行，不如說大家都是被時光的洪流推着向前，失去一分又一秒。我們卻並不從這裏認識失去，抓不住的奶瓶、再也找不到的一朵襟花，於是在從未學過失去是甚麼的時候，實物讓我們體驗了失去的感覺，孩子只有哭嚎以應對。

等真正意識到人最先失去的是時間的時候，人已經長大，而失去被當成了一種常態。歌曲中鐘錶不再加速運轉，鐘聲漸漸和現實的節奏重合；立足當下回看自己走過的路，只能以曾經丟失的玩具、那些玩偶和錯過的愛人作比喻，形容這段已經失去的時光。就像對那些童年玩具、那些搬離的舊居、那些記不起姓名的同學說過再見一樣，有人提議，好好向這段時間告別吧。於是在還沒有明白為甚麼之前，人們被教會了和過去的時間說再見。

人在繼續長大，歌曲裏的鐘聲再沒有響起。隨着歌手唱到副歌段落最後一

句，架子鼓敲了起來，進入過門，旋律由抒情變得明快。短短十餘秒絕非典型的間奏，卻毫不突兀地引領向變奏之後的第三段主歌。

不知道歌裏十幾秒，倘若一定照應着人生，又是多長一段距離。再成長一段，便認識到自己也曾是被失去折磨、因失去困惑的孩子；和舊友愛人告別過，崩潰大哭過，也從中學到過，走到這一步，並不再是接受失去、被動說着再見，而是終於學會迎接失去、主動告別。到了副歌，相同的歌詞在更快節奏下帶來了不同的感覺：歌曲是快的，卻因為這種成長顯得更加沉穩與釋然。站在告別者的角度，對那些主動放下的說聲再見或抱歉，讓它們順利地留在過去，或許也是讓自己能夠順利地向前。

後來鐘聲再響起，又融進背景，往復循環。就像時間一直在走，卻不是每時每刻都能被人察覺。走過一段路，發現已經告別了很多，到後來，便慶幸自己在揮別之餘，也感激曾同它們相遇。告別的藝術或許並不旨在教你如何學會說聲再

見，而是試着告訴你，在人生這條路上，不管多不捨或遺憾，總要學着鬆開手，總要讓自己前進。讓那些錯過的留在過去，留在記憶，在鐘聲敲響它最後三下時，拼成人生完整的軌跡。

—— Written by Lesley

DAY

57

白頭到老

" 只盼望你我好好一起到老 "

活在鬥氣中

參加數次婚宴後，直覺婚宴公司「罐頭式」的歌單實在太易毀掉新人的大日子。尤其是看到歌名甜蜜就一味擺進歌單裏，殊不知字裏行間滲透着「新郎或新娘不是我」的酸意，讓留意歌詞的有心人不禁尷尬一番。

當然，我也清楚一場婚禮要兼顧太多細節，背景音樂既然稱之為「背景音樂」，那它注定被視為不那麼重要的細節。

不同的人看重不同的細節，也是正常不過的事情，例如：愛設計的新人會將全場佈置設計得賞心悅目，愛花的新人會花心機在全場的花卉裝飾，愛音樂的新人自然會認真挑選每一個環節的 BGM。數月前，我自薦為一位喜愛廣東歌的好友挑選婚宴歌曲。在催淚的新人致詞環節，選了這首新婚最佳祝願——《白頭到老》給一對新人。

你說，還有甚麼事比起白頭到老來得更美好呢？「我們也許老十歲肥了也鈍了，我們也許老廿歲頭髮雪白了」。變老很可怕啊，皺紋變多，動作和腦袋也變得慢了。但是變老也沒那麼可怕，高血壓、拄拐杖、老花烏蠅鏡、記憶衰退等看似糟糕的事情，因為有你陪伴着去經歷，會變得甜蜜起來。因為知道你會與我一起，那與其稱作「一起變老」，倒不如我們浪漫一點，稱這為「一起成長」？

小時候覺得愛情就是要愛得轟轟烈烈，以為二人經歷過那些驚心動魄的橋段才得以刻骨銘心，後來才明瞭哪有那麼多「天若有情」？在這個即食年代裏，東西

來得快，去得也快。明明早幾年才祝願過某情侶要白頭到老，誰知今年得知兩人已分居。也是，經得起「柴米油鹽醬醋茶」細水長流般的愛情才是動容的，二人會嫌棄會鬥氣也深愛着，會吵架會冷戰也陪伴着。

不過無病無痛是太貪心了，但還是想盡可能地健康，偷多一點時間，讓我能陪着你，多一天是一天，多一秒也是一秒。或許成為公公婆婆後，我們無可避免地忘記了很多事情，但不要緊，哪怕腦袋不靈光，我們還有剩餘的默契以及隨身隨心的記憶。

「我們也許再廿歲回去見上帝」，婚宴現場聽到這句歌詞會有姨媽姑姐大喊大吉利是嗎？但是，眼中只有對方的新人不是正在走進一場「直至死亡將我們分開」的關係裏嗎？白頭到老後，直至死亡將我們分開，還會與你相約在那邊見。

「我們也許老 廿歲頭髮雪白了
戴著老花烏蠅鏡別人在笑
傻傻外表 要笑隨便笑」

DAY

50

回到最愛的那天

" 每日同樣過這生活橋 "

有多少經典的剎那能做你回味座標

隨着穿越題材相關的書籍、電影、電視劇流行起來，入戲的觀眾或會開始幻想假如自己擁有穿越的能力。如果我們有穿越的能力，可以回到最愛的那天，你的那天會是哪年哪月哪日？是童年時生日派對那天，是青蔥校園親吻初戀那天，是升職加薪那天，是成婚那天，還是孩子出世那天？

不，最愛那天未必是最

那段年粵
有多好

開心的那天，最愛那天可以是滿滿執念想要改變的那天。如果能回到過去，我們或不會選擇重回快樂的那天，而是選擇回到讓自己遺憾許久的那天，嘗試去為過去不夠成熟的自己做出補償。或許是與死黨吵架那天，拉不下面子挽留另一半那天，還是來不及盡孝的那天？

不過，哪有那麼多假如，哪有甚麼穿越？誰人不知曉「時日要走都抗拒不了」這個定律？

之前學日文時學到一個很喜歡的詞「一期一會」，源於日本茶道，大意為茶會時領悟到這次相會不會重來，是一輩子一次的相會。我更喜歡理解為當下這個時光只有一次，不會再來，並時刻提醒着自己要為人生中僅出現一次的當下付出全部心力以及學會珍惜。

沒錯，這個世界最公平的便是給予每人每天只有二十四小時，任憑誰也是「每

日同樣過這生活橋」，看似平常的一天不好好地累積、經營、付出心力又怎會成為一個個能令自己日後回味的剎那？

可是學會珍惜，是我們花一輩子也未必能做到的事，或許是我們太理所當然地認為下次還有下次，「還恃時間多幸運未留意」吧？所以和父母聚餐時會注視着手機中的社交平台，和愛人旅行時會繼續回覆電郵，和孩子玩耍時會心不在焉看着電視機。

閒暇時喜歡到公園看看不同的人和其狀態。斜陽下，我看見一旁擁抱着的年輕情侶，走起路來還是會東歪西倒的小朋友和他的父母，牽着手緩緩踱步的年邁夫婦，這一幕幕是平淡也是幸福的。大概這就是「微細事總有動人事宜」，別要等到「流逝了之後至不停去追」。

深夜時分靜靜地聽着《回到最愛的那天》，一邊聽腦海裏一邊閃過不同的時刻

和畫面，有快樂的也有遺憾的，聽完總有種走過了一生的感覺。幸好睜開眼來，發現身邊還有讓我珍惜、讓我去愛的人，還可以及時行樂及時行愛。我們都是普通人，沒有穿越的能力也沒有時光機，既然回不到最愛的那天，何不將每天活作餘生最愛的那天。

__Written by Clover

DAY

57

一生所愛

" 相親 竟不可接近 "
或我應該相信是緣分

很多人都有過愛一個人愛到不得了的經歷，但並不是每個人能嘗到「一生所愛」的味道。那麼，甚麼才是一生所愛？在一次訪問裏，記者問盧冠廷：「你覺得你的一生所愛是不是音樂？甚麼是你的一生所愛？」

盧冠廷回答道：「甚麼是我的一生所愛？我的一生所愛一定是我的太太。太太是第一位，音樂第二位，原因是，真的真的，沒有我太太

那段年粵
有多好

沒有盧冠廷，盧冠廷的名字是她改的，所有我成名的歌曲都是她寫的歌詞，沒有她就沒有盧冠廷，所以她就是我人生很重要的一個人。

我在想，遇到人生所愛難道不是一件幸福的事情嗎？應該要像紫霞仙子所想像的那樣：「我的意中人是個蓋世英雄，有一天他會踩着七色雲彩來娶我」，那為甚麼聽完盧冠廷和唐書琛共同創作的《一生所愛》後卻會感到那麼傷感？

可能，傷感的原因是當你遇到一生所愛的人，卻沒能力把他留住。有句話是這麼說的：「想要救紫霞，就必須要打敗牛魔王，想要打敗牛魔王，就必須要變成孫悟空，想要變成孫悟空，就必須要忘掉七情六欲」，不戴金箍如何救你？帶了金箍如何娶你？

現實也是這樣，工作和家人、時間和金錢、朋友和自己，而在這過程中總有一些力不從心的時刻。原來，無能為力所留下的悲哀，才是《一生所愛》的傷感。

「在世間難逃命運」，能說出這句話的那個人，大概都曾耗盡所有精力去抵抗宿命而最後以失敗告終，你努力地爭取，盡全力地握緊在乎的每一件事情，然後命運給了一個叫作「白費心機」的答案。

「相親竟不可接近，或我應該相信是緣分」，當拎不起所有的時候，唯有放下一部分，人生就是一個不斷取捨的過程，仍在手中的叫作緣分，已經放下的唯有成為漫長心中的遺憾。而每遇到一個過路人，怎料到他心裏已經藏了多少故事和遺憾？只有他自己，才能「看得見」自己頭上的金箍，也許是為了愛情放下了自由，也也許是為了理想放下愛情，誰知道呢？而誰又在乎呢？

「苦海泛起愛恨，在世間難逃避命運，相親竟不可接近，或我應該相信是緣分」。在失去中，明白得到的快樂，這也許就是失去的意義。

那段年粵
有多好

DAY

60

祝 君 好

" 寧願沒擁抱 共你可到老 "

任由你 來去自如在我心底仍愛慕

誰都知道小孩的脾氣最

難控制了，他們喜歡的東西，

就想要得到，得不到就會鬧就

會哭。而對於擁有這種小孩心

態的人來說，又怎麼能夠聽懂

《祝君好》的那句：「寧願沒擁

抱，共你可到老」。

其實喜歡一個人，也並

不是一定要跟他在一起。有

時候你喜歡的，他不喜歡，

而如果他也喜歡，確實會讓

你曾誤以為你們倆可以在一

起一輩子，就像我們眼中的

文初和君好一樣。

在電視劇《十月初五的月光》裏，有一個叫文初的男孩，陪伴着一個叫君好的女生長大。他接受她的所有撒嬌，他也答應她的所有肆無忌憚，她知道自己無論提出甚麼要求她的初哥哥都會答應她。只要君好需要，文初就會出現在身邊。

「寧願沒擁抱，共你可到老，任由你，來去自如在我心底仍愛慕」。文初甚麼都好，但就是不能說話，他深知自己的缺陷，所以寧願停在遠處觀望，也不願連累君好的一生日月。為了成全君好的幸福，文初選擇把君好推向一個條件更好的人那裏，但文初，你又怎麼知道你不能給君好一個幸福和快樂的結局呢？

誰都想遇到一個像初哥哥這樣的人，他對君好的關心的程度，可以說是把每件事都通通放在心裏，好像君好還要比自己重要，不，不是好像。但他的好讓人在螢幕外很替他焦急，好到連自己的事都全然不顧，也許正是這麼一句「祝君

「如若碰到　他比我好
　只望停在遠處　祝君安好」

好」，就讓兩個相互喜歡的人就此錯過。

又也許因為文初的決定，真的讓君好更幸福了？這可能永遠沒有一個正確的答案，但如果給我選，我會握緊每一個在乎的人。如果這樣還是不能握住，反正悲歡離合是生活的常態，那我相信一切都是最好的安排，遺憾也是一種安排。其實不止文初和君好，還有伊文和金勝、海琳和沛堅，都留下了遺憾的痛，而這痛感讓我們更容易去發現這世界彌足珍貴的光。

聽着《祝君好》，品嘗着這或深或淺的遺憾，彷彿再次感受到初哥哥當初的不捨和糾結。而誰不是邊走邊成長，就算你已經不在我的身邊，我也記得你曾點亮過我的人生。「只望停在遠處祝君安好，多麼想親口細訴」。

— Written by Jeekit

那段年嘩
有多好

LYRICS BY：方傑

COMPOSED BY：雷頌德

SINGER：

方力申

DAY

01

捨・得

" 經過陣痛後 學會了捨棄 "

長路裏尋訪驚喜

記得初次與你認識，是十年前在駱駝漆大廈的後巷裏。當天下午我被老闆狠狠地訓話了一番，心裏十分不忿，於是直接沿後樓梯衝到樓下透氣，一班街友剛好在後巷煲煙吹水，我湊了過去。

一片煙霧彌漫中，對面舖的大嘴向我介紹了你。我對你的第一印象其實談不上很好，只是覺得你看上去有點神祕，談吐的神情、散發的氣味，都讓我產生好奇，

有種讓人忍不住走近的魔力。

後來接觸多了，我發現你跟我過往經歷真的很不相似，你在做的事情、你去過的地方、你遇見的人，甚至你喜歡的音樂和電影，對於我來說都十分新奇，我很想了解你多些，再多些。就算面對面甚麼都不做，和你呼吸着同一口空氣似乎都能使我興奮起來。大嘴形容我是對你「上癮」了。

我不覺得自己是一個依賴型人格的人，但漸漸地，我又不得不承認自己的日子真的離不開你，我無時無刻都想找你，開心時想跟你分享，失落時想找你傾訴，無聊時想找你解悶，失眠時想找你陪伴，就連最軟弱的時候我「也要你依靠共患難」，這「癮」似乎一發不可收拾，足足患上了十年之久。

對你的「癮」不斷加深，同時「相處漸平淡，當初的驚嘆，被冷水沖淡」的現實境況又默默上演着。你我都深知，我們之間只是產生了一種難以脫離的羈

絆，這種羈絆的邊際效應在逐漸下滑，一年不如一年，從最初的「我想」演變成「我只好」，最後將彼此磨合到「互相心淡」，但卻因為慣性和惰性才一拖再拖、一錯再錯。

戒掉你？我不捨得。

不戒？我會「氣絕致死」。

我終於都明白，為甚麼別人會說戀愛可以當作吸煙，自從點燃了第一根煙之後，就會忍不住點第二根、第三根，無論我身處何地「四周總有當天氣味」，無論我如何掙脫「腦海中有當天氣味」。而你就像這根煙，賜了我最壞的習慣，現在讓我戒掉你，豈有這麼容易？

但戒煙和戒你有一點很不一樣，戒不掉煙只會傷害自己，但戒不掉你會傷害雙方。「世界這麼美，哪可以難為你」，我深諳如果自己一直逃避、死撐，你和我

都難以開展新生活，我不想讓曾經深愛過的你如此難受，既然無法成為彼此的最愛，我更應該學會捨棄。

有捨才有得。捨棄你最壞的結局可能是「你當天散出的氣味，有一天我終不記起」，但相信經過陣痛後，你我都能在「長路裏尋訪驚喜」，得到真正的幸福。

—Written by Man 仔

「磨合到互相心淡
　感覺越平淡　想拖多一晚
　便錯多一晚」

那段年粵
有多好

DAY

62

寫妳太難

" 這夜我望見月光填白了海 蕩來舊情未放開 "

已追不來 再追不來

在追尋理想的青春道路上，總充斥着這樣那樣的遺憾。錯的時間遇上對的人是個老生常談的話題，有人心存感激一直勇往直前，無悔自己「執意向上游」，也有人驀然回首，喟然嘆息「失去的卻不回來」。

對於過去種種匆匆了結的人和事，若然有機會為它補上一個儀式，你又會選擇以何種方式回顧和總結？

寫一首詞，唱一闋歌，是陳詠謙的做法。作為一名填詞人，他寫過很多題材的歌曲，但並不是所有題材和對象他都能下筆如有神。正如李宗盛在《你像個孩子》中寫的「寫歌容易，寫你太難」，對於創作人而言，雖然在歌中臨摹過人生百態，但要為身邊真實存在過的至親至愛寫下一首專屬作品，往往不那麼容易。

在陳詠謙的記憶深處，就住着這樣一個「你」：在他執着追求目標的時候願意默默「承受永恆寂寞」，但在偶爾迷失方向的時候也會及時出現勸他「塗掉人格污漬」，即使陪他度過了最關鍵的一段人生軌跡，卻又與他的未來失之交臂。是自己的執意上游和率性自由，使本應堅固的愛一再退後，在最成功、最光榮的片刻，換來「無緣和你分享」的諷刺下場。

有關於「你」的細節明明都記得如此清晰，為甚麼偏偏「寫你太難」？有過類似經歷的人也許都能明白，真正的為難之處其實不在於下筆，而是過程中產生的種種回憶、懊悔，然後不得不接受現狀這系列心理活動，從執筆寫「你」的第一

刻起，就意味着要坦然面對過去，甚至重新審視自我。

縱使沒有過為別人寫歌的經驗，但陳詠謙筆下的一詞一句卻又能讓人心裏隱隱作痛，「寫你太難」進一步映射在我們現實生活中的，可能是寫一篇日記、整理一次相冊，抑或製作一段短片等，回憶的過程想必很痛苦，甚至會陷入無限自我懷疑和批判之中，萌生「輸了你，贏了世界又如何」的悲觀想法。

「這夜我望見月光填白了海，蕩來舊情未放開，已追不來，再追不來」。就像這段歌詞描述的死循環一樣，每當想念「你」的時候，我便去到海邊寄情於月光，誰知道皎潔月光把整片浩瀚大海填白，舊情又隨一波波海浪飄蕩回到我面前。這時候的我才真正想明白，舊情已逝，何必再追。

寫你太難，但我總算寫完了。

——Written by Man 仔

DAY

把悲傷看透時

" 仍令我不敢了解的說話 "

正是把悲傷看到通透時

未來 誰同渡半生都不介意

好像真的一切都太遠太遠。遠到好像沒有發生在自己身上，遠到恍如隔世。

事情只要不回憶，總會覺得那不是真切的，所以總會抽空想念從前，因而花掉大把時間和精力。有時候甚至要嘲笑一番，竟然會喜歡回憶舊事——實在是矯揉造作至極，且不見得有甚麼好處。有時候聽一些歌曲，也覺得人是會被這些歌詞影響的，愈發顧影自憐，惡性

那段年粵
有多好

循環。

「能令我一生記得的往事，最後也不過平淡如此」，第一次見到這句歌詞，有一種哀莫大於心死的奇怪感覺，其實明明是講如何拿得起放得下的一首歌，偏偏沒聽出放下的意味。但不論如何，在當時依然將這些話奉為圭臬，開始學習去體會那樣的平淡感覺，且去相信前奏的風聲和列車的呼嘯是多麼自然。如今想來，也許是太容易被小事和言語困住。

原本以為林夕講的確是「把悲傷看透時」這件事，現在再聽才知道原來是已不知該掛念甚麼，因此才說「把悲傷看透」，不是看透而是無能為力。那個時候還追求歌中那種「看透」的狀態，再大一些才發覺這個詞太過老成，尚在青春時候，為甚麼總是想要自己心息？年輕時懂太多道理不是好事，對生活的希望大都來源於對生活的無知，無知也是福分。愈是明白生活的痛苦，愈是希望自己依然天真。

一本書或者是一部電影完結，劇情戛然而止再無後續，讀者觀眾即使捶胸頓足也不會再得到其中人物命運的後續，當主角是自己，又要做一個旁觀者來看，只剩這樣的無力，不知道又是甚麼感覺，也許此時「將悲傷看透時」可以解釋一二吧。只是要知道自身命運也會如你看的這些文藝作品一樣，無窮無盡，這部完了，總有下部，遺忘很快，不必介懷。

真要忘記的時候，那些影像聲音都自然模糊起來，連看透都不必，已經不認得其人姓甚名誰，還要逐字逐句回憶，更是天方夜譚。真要忘記與看透的東西，不待你作此想已經悄悄溜走失去蹤影，要縈繞不散的，才會令你想要所謂「看透」，然看透與否又有何妨？既然還想看透，便已經不能夠看透了。

不必追求某種平靜與釋懷，到了某一刻，某一瞬間，終於會明白，你不坐列車，列車也是要走的。

Written by Zero

那段年粵
有多好

DAY

64

愛不曾遺忘任何人

" 愛沒遺忘此刻一個你

愛沒遺忘千百次生死 "

將你的愛和相信，都給我吧。

不論你之前受過多少傷害與苦難，不管你是怎樣的人，做過多少壞的事，我現在都到你面前來了。

比起互相愛護，我知道我們更能夠承載彼此的痛苦。因此，把你之前受過的傷害都交給我吧，讓自己變回以前一樣乾淨美麗，讓我把希望給你，拿着這些希望

跟着我向前走，不要再回頭了。

我擁有很多很多的愛和寬容，讓它們像樹枝一樣生長在你的肩膊，請你知道時時刻刻都有着像我這樣的一個人陪伴你。我是為了你來的，就讓那些好的、美的棲息在肩頭，讓自己重新獲得相信別人的力量。

曾經我也失望過，但當我來到你面前，就不想令你感受失望的痛苦。我想成熟就是，不論失去過多少次，依然擁有熱切地爭取新的生活的力氣，依然擁有無條件去相信他人的赤誠，是一遍又一遍的對未來的未知的憧憬，那些夢幻泡影，令人像沒有受過傷害一樣地活下去，生活依然值得起舞。

也許最後也會失望，但愈失望就愈知道不能夠拋棄自己的信念，要更懂得愛自己。我經常想，希望如此也會得到好報，我不信神，但此時此刻也想向神請求，這一次請不要令我失望，請神賜予你和我一樣的堅韌和勇氣，以踏平將來的艱險與困苦。

那段年粵
有多好

我不希望囚禁住你，因為人像鳥雀，是不能豢養的，所以只好請你在我這裏停留得久一點，直到彼此被宿命分離，只希望那時候我會有不相信宿命的勇氣。

我不是一個完人，我虛榮、懦弱、自私、虛偽、有時小器、斤斤計較、思想曲折迂迴，我也會說謊、會流淚，但是一想到你，我總會覺得我有無限價值，能夠為你做一個更好的人。

我現在依然像最初，沒有被耗盡熱情，對你仍像第一次付出愛一樣，全力地愛你，讓你看到我一塵不染的真誠。

我總有這樣一個念頭，我們要在彼此身上驗證的事情，早就超過了愛本身。

比起在你身邊，我更想要在你面前，請你一抬頭就看到我，請你每每失落，低頭的時候伸出手來，我會擁抱你。

請你知道，神也來眷顧你了，沒有忘記你。

DAY

65

青春常駐

" 偶像全部也不倒
爸媽以後也安好 "

「青春常駐。」

不知不覺間，自己也終於來到了生日時，絕不會忘記許下「青春常駐」這個願望的年紀。

原本這是一個人人聽到都會喜歡的祝福語，但在聽過黃偉文寫給張敬軒的《青春常駐》後，卻覺得這天生就是個帶有感傷味道的詞。

大概跟「原來在快樂中便不必明白快樂」是同一個道理，

身處青春的人是不會過多憂慮青春會否常駐的，他們只管揮霍和享受。只有當察覺到它很快便要逝去，才會心急地想要將它留住。

變老這件事總是讓人感到恐懼，於是即使明知衰老正在降臨，時間從不為誰停留，我們也總是要貪婪地許下「青春常駐」的願望，祈求以此與時間對決，永葆青春。

我們留意到青春逝去，是從感到時間過得很快開始。小時候追過的卡通已不再熱播，喜歡過的偶像逐步隱退，眼見爸媽額頭上又多了幾道皺紋……我們從身邊的人和事中找到了時間流逝的證據，然後錯愕，驚覺一切變化之快，質疑肯定是誰在漫長歲月中算錯了時間，卻也只能灰頭土臉地接受命運，繼續向前。

「叮噹可否不要老，伴我長高，星矢可否不要老，伴我征討，芳芳可否不要老，再領風騷，嘉嘉可否不要老，另創新高」。

黃偉文在寫集體回憶這方面向來有自己的一套。在《青春常駐》裏，他站在以張敬軒為代表的八十後的角度，先是選用了「叮噹」、「星矢」兩個虛構的動漫人物，然後是「芳芳」、「嘉嘉」兩個在六七十年代大紫大紅的偶像人物，發出「可否不要老」的感慨。歌中的「我」就像個不願面對現實的大兒童，「即使早知真相那味道」，仍然天真地祈求自己「在意的任何面容都不會老」。

「為何在遊蕩裏，在遊玩裏，突然便老去？」黃偉文並沒有直接給出能讓歌中這個大兒童感到安慰的答案，只是溫柔地道出「時光這個壞人，偏卻決絕如許，停留耐些也不許」。表面上將我們每個人都拉到了同一陣線，合力「討伐」時光這個「壞人」，實則卻溫柔而殘忍地戳穿「青春終會逝去」的真相。最後再將其命名「青春常駐」，就像是對許下這個願望的我們的一種諷刺，也是對「那段年月有多好？怎麼以後碰不到」的唏噓感慨。

幸而黃偉文也並沒有讓人只停留在原版的無奈和遺憾中。後來在他的提議

下，張敬軒在二〇一四年 Live in Passion 紅館個唱上，與那一年剛從 TVB 兒童節目「榮休」的譚玉瑛一同以音樂短劇的形式演繹了《青春常駐》，讓不少人對這四個字又有了新的理解，學會了如何與時光和平共處。

從《430 穿梭機》、《閃電傳真機》到《至 NET 小人類》、《放學 ICU》，譚玉瑛主持的兒童節目深入民心。三十二年過去，這位曾在《閃電傳真機》裏教英文的 auntie「烏卒卒」，終要脫去身上的一件件外衣，扔掉水晶球和行李，將舞台交給下一代。而她則以此為起點重新出發，在另一個領域「再領風騷」。就如多年來地球歷經的多次大滅絕，雖然使得不少生物從此絕種消失，但卻讓生存下來的生物不斷進化。

是啊，無論在時間的長河中，生命歷經過多少次大滅絕，過於執着於時光帶給我們的傷疤只會讓我們停滯不前。只有認真地過好「這段年月」，才能更自在地奔赴未來。至於過往那段珍貴美好的年月，將會永遠留在你心中，時刻鼓勵着你。

那段年月有多好？捉緊眼前看得到。

祝你青春常駐。

—Written by Recole

那段年粵

有多好

「祈求　舊人萬歲　舊情萬歲
　　別隨便老去」

責任編輯　　朱嘉敏
裝幀設計　　明　志
插　　畫　　OYX@ 年粵日
排　　版　　肖　霞
印　　務　　劉漢舉

出版

非凡出版

香港北角英皇道 499 號北角工業大廈 1 樓 B

電話：(852) 2137 2338

傳真：(852) 2713 8202

電子郵件：info@chunghwabook.com.hk

網址：http://www.chunghwabook.com.hk

發行

香港聯合書刊物流有限公司

香港新界大埔汀麗路 36 號

中華商務印刷大廈 3 字樓

電話：(852) 2150 2100

傳真：(852) 2407 3062

電子郵件：info@suplogistics.com.hk

印刷

美雅印刷製本有限公司

香港觀塘榮業街六號海濱工業大廈四樓 A 室

版次

2020 年 7 月初版

©2020 非凡出版

規格

32 開（185mm x 130mm）

ISBN

978-988-8675-99-9

那段年粵 有多好

還好 我們有 廣東歌

——著

U0107045